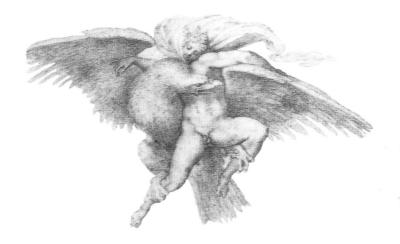

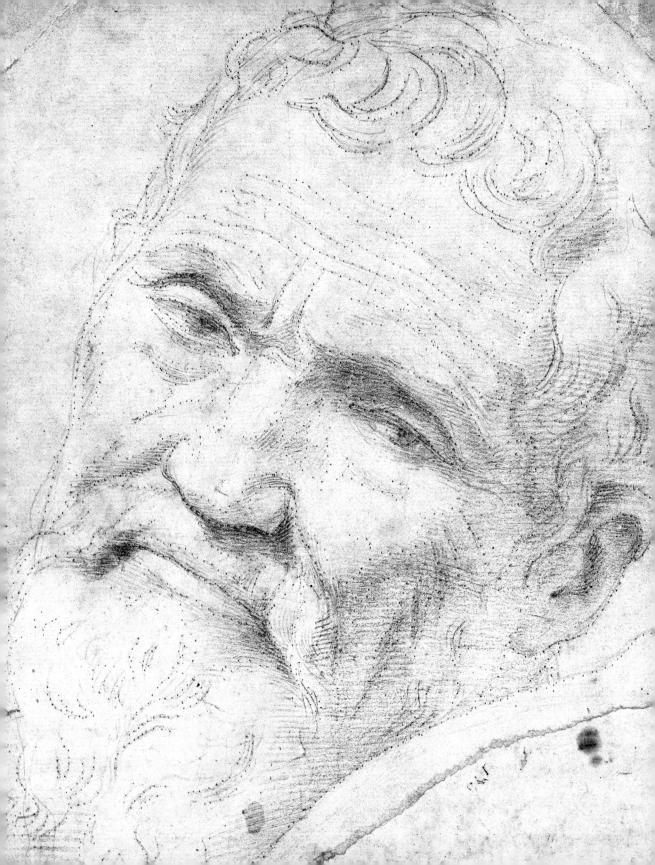

미켈란젤로

1475~1564

마로니에북스 TASCHEN

지은이 질 네레는 미술사학자로, 작가, 저널리스트로 활동했다. 일본에서 여러 차례 대형 회고전을 조직했으며, 도쿄에 세이부 미술관과 빌덴슈타인 미술관을 설립했다. 파리의 미술잡지인 '뢰유(L'Oeil)'와 '코네상스 데자르(Connaissance des Arts)'의 책임자로 일했으며, 1981년 엘리 포르 상을 수상했다. 타셴에서 출판한 모네와 벨라스케스의 카탈로그 레조네를 편집했으며, 『달리, 유화』 「구스타프 클림트』 『앙리 마티스』 『파울 루벤스』 등 많은 저서가 있다.

옮긴이 정은진(鄭恩賑)은 이화여자대학교 대학원 미술사학과에서 박사과정을 수료했다. 르네상스 미술 전공이며, 지은 책으로 『기쁨을 전하는 그림』, 옮긴 책으로 『로마, 절대권력의 길을 닦다』 『베네치아 미술』이 있다.

표지 최후의 심판(부분), 1536~1541년. 프레스코, 전체 면적: 1700×1330cm, 바티칸, 시스티나 예배당

1쪽 **가니메데스의 납치**, 1533년경. 검은색 초크, 19×33cm, 케임브리지, 포그 미술관

2쪽과 뒤표지 **다니엘레 다 볼테라 미켈란젤로의 초상**, 1541년경. 검은색 초크, 29.3×20.9cm, 하를렘, 테일레르스 미술관

아래 **움직이는 젊은 남자의 누드**, 1496~1500년. 펜과 잉크 드로잉, 37×23cm, 런던, 대영박물관

미켈란젤로

지은이 질 네레 옮긴이 정은진

초판 발행일 2006년 4월 25일

펴낸이 이상만

펴낸곳 마로니에북스

등 록 2003년 4월 14일 제2003-71호

주 소 (110-809) 서울시 종로구 동숭동 1-81

전 화 02-741-9191(대)

편집부 02-744-9191

팩 스 02-762-4577

홈페이지 www.maroniebooks.com

* 책값은 뒤표지에 있습니다.

ISBN 89-91449-22-0 ISBN 89-91449-99-9 (set)

Printed in Singapore

Korean Translation © 2006 Maroniebooks All rights reserved

MICHELANGELO by Gilles Néret © 2006 TASCHEN GmbH Hohenzollernring 53, D–50672 Köln

www.taschen.com

Text and layout: Gilles Néret, Paris

Cover design: Catinka Keul, Angelika Taschen, Cologne

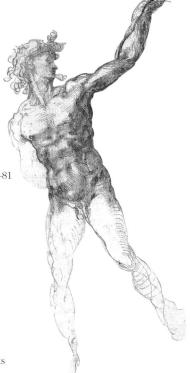

차례

6 돌을 깎는 사람 1475~1505

22 교황의 예술가 1505~1513

48 거장의 꿈 1513~1534

64 사랑의 불꽃 1535~1547

82 신의 영광 1547~1564

> 90 연보

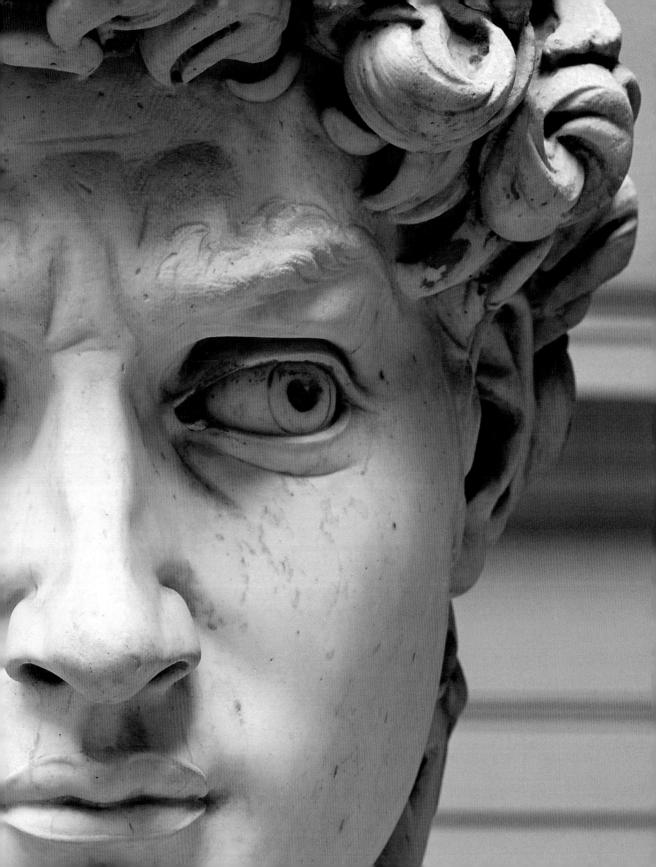

돌을 깎는 사람 1475~1505

미켈란젤로가 청년기부터 노년기까지 온 삶을 불꽃 같은 열정으로 소진했다는 사실은 이미 널리 알려져 있다. 그는 단테의 『신곡』 중 「지옥편」에 등장하는 회오리바람 같은 격정에 휘말려 있었던 듯하다. 이 회오리바람은 그를 천국까지 휩쓸어가기도 하고 지옥으로 내던지기도 했다. 이러한 소용돌이 속에서 창조된 작품에서 잘생긴 청년은 중요한 위치를 차지했다. 그러나 이 사실은 오랫동안 간과되었다. 침묵을 지키는 것이 미켈란젤로의 위엄성을 존중하는 것이라고 잘못 생각해 사실을 감추려는 어설픈 시도들도 있었다. 도덕적 잣대로는 미켈란젤로의 위대한 창조적 능력을 이해할 수 없으며, 육 감적인 동시에 신비로운 사랑을 형상화한 그의 작품을 베일로 덮어버릴 뿐이다.

미켈란젤로 작품에서 열정과 창조력은 하나의 불꽃에서 타오른다. 그는 초기의 시에 이렇게 적었다. "나의 유일한 재료는 불꽃과 재이며, 나는 다른 이들에게 죽음을 가져오는 것 속에서 생명을 찾아야 한다." 자신의 말처럼 그의 시는 "거친 백열 용암"으로 쓴 것이었다. 꺼지지 않는 불꽃 같은 고뇌 때문에 때때로 그는 미의 근원인 눈을 뽑아버리기를 바라기도 했다. "내가 그토록 사랑한 눈부신 아름다움이 어느 날 나의 마음에 흘러들어 끝없는 고뇌의 불꽃을 지필 것임을 젊은 시절에 깨달았더라면, 기꺼이 내 눈을 멀게 했으리라!"

그러나 이제 우리는 더 이상 본심이 아닌 이런 말 때문에 부담을 느끼지 않는다. 그가 신에게 헌정한 아름다운 조각들이 위용을 드러내며 서 있기 때문이다. 이는 미술사에서 견줄 데 없는 승리이자 유일무이한 현상이다. 이러한 성공은 분명 상충하는 힘을 효과적으로 활용한 미켈란젤로의 능력 덕분이다. 그는 여성스러운 감수성과 헤라클레스에 비견할 만한 힘을 결합했다. 또 그의 작품은 재료와 움직임의 원리 사이의 끊임없는 투쟁을 보여준다.

미켈란젤로처럼 남성성과 여성성 모두에 대한 타고난 열망을 지닌 예술가만이 내적 모순에 빠지지 않고 불후의 작품을 만들어낼 수 있다. 이전 세대의 예술가들과 달리, 미켈란젤로는 신앙을 통해 천국에 도달하려고 하지 않았다. 그는 다만 미에 관한 성찰을 통해 자신을 구원하려고 했다. 육체의 아름다움을 추구하는 것은 처벌을 받아야 할만큼 위험한 일이었다. 하물며 청년의 인체미를 표현하는 것은 말할 것도 없었다. 미켈란젤로의 시선이 정열로 불타오른 것은 바람직하고 불가피한 일이었다. 그는 바로 이런시련을 통해 천국에 도달하려 했다.

"······사랑이여, 불타올라라, 죽은 자는 천국으로 날아갈 날개가 없을 테니까." 조르 조 바사리는 분명히 말했다. "이 비범한 남자의 의도는 정열이 빚어낸 모든 움직임을 통

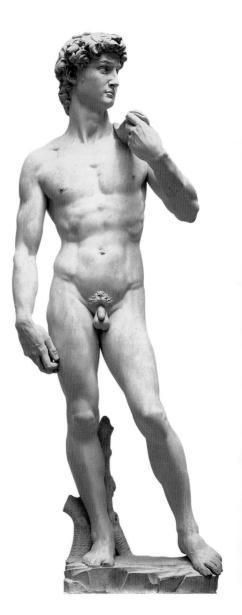

다윗 **David**, 1501~1504년
대리석, 높이 434cm
피렌체, 아카데미아 미술관

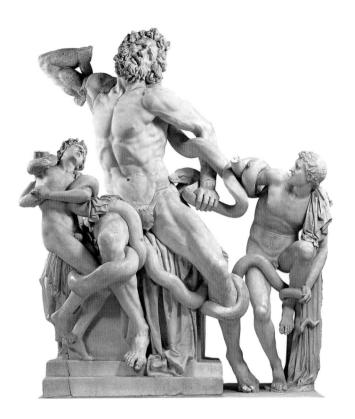

로도스 섬의 아케산드로스, 폴리도로스, 아테노도로스 라오콘과 아들들 Laocoon group, B.C. 150년경 바티칸, 피오 클레멘티노 박물관

미켈란젤로는 로마 시대의 이 그리스 조각에 깊은 감명을 받았다. 그는 1506년 로마에서 이 작품이 발 굴될 때 그 자리에 있었다.

차원에 **켄타우로스의 싸움 Battle of the Centaurs**, 1492년 저부조, 대리석, 81×88.5cm 피렌체, 카사 부오나로티 해 육체의 기능과 완벽한 비율의 조합을 창조하는 것이었다." 벌거벗은 인체를 적나라 하게 보여줌으로써 신실한 그리스도교도들의 분노를 자아내고 진정한 종교를 이교도의 신앙으로 바꾸어놓았다고 미켈란젤로를 질책한 우스꽝스러운 비판에 대해서는 이 정도 만 응수하도록 하자. 창조주의 손이 빚어낸 인체야말로 교황의 제단 위 천장과 다른 곳에서 미켈란젤로가 사용한 진정한 표현수단이었다. 미켈란젤로가 작품에 재현한 인간의 아름다움은 곧 신이 내린 아름다움의 반영이며, 인간의 영혼은 그 아름다움을 관조함으로써 곧바로 신을 향해 나아간다.

미켈란젤로라는 창조적인 예술가는 신성한 인물을 벌거벗은 인간의 모습으로 묘사할 때, 심지어 구세주에게 '벌거벗음이라는 최고의 옷'을 입힐 때도 매우 경건했다. 이 것이야말로 17세의 어린 천재가 모든 애정을 쏟아 나무로 조각한 완전한 나체의 예수형상을 지배하는 원리이다. 또한 무방비 상태로 표현된 벌거벗은 〈다윗〉(6~7쪽)에도 이런 경건함의 원리가 나타난다. 그러나 〈다윗〉의 비스듬한 시선과 찡그린 표정에서는 미켈란젤로의 모든 작품에 나타나는 특징인 '테리빌리타(terribilità)'가 구체적으로 느껴진다. 이것은 완벽한 형태의 조각에 심리적 측면을 덧붙인다. 중세에 통용되던 도덕적구별법에 따라 미켈란젤로도 신의 보호를 받는 오른편의 평온함과 악의 힘에 노출된 왼편의 허약함 사이의 대조를 표현했다. 이렇게 함으로써 그는 승리자라는 다윗의 전통적이미지를 거부하고, 대신 '힘(fortezza)'과 '분노(ira)'를 함께 가진 상징을 창조했다. 르네상스 시대에 힘과 분노는 시민의 덕목으로 간주되었으며, 이는 다윗 조각상을 의뢰한 피렌체 공화국에서 특히 두드러졌다.

같은 논리가 〈성가족〉(10~11쪽)의 이면에도 깔려 있다. 인물들은 온화하고 엄숙하

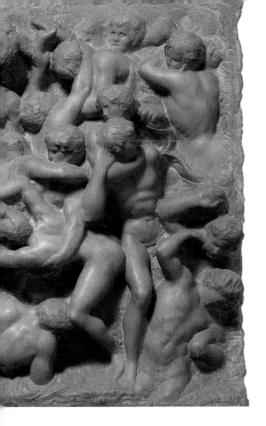

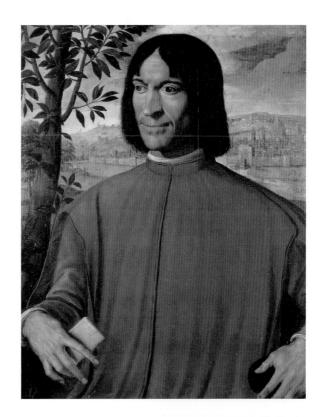

며 충만한 느낌 때문에 성스러운 인상을 주지만, 그럼에도 그 모습은 전혀 종교적이지 않다. 그리고 배경에는 왜 청년의 무리, 즉 '가르초니(garzoni)'가 나타날까? 그들은 단지 화가의 즐거움을 위해 존재한다. 미켈란젤로에게 자신이 선호하는 아름다움에 대한 존경을 드러내는 것은 지극히 자연스러운 일이었기 때문이다. 이 '이누디(Ignudi)'는 아직 사춘기 소년들인데, 남성으로 성장해서 시스티나 예배당의 천장에 다시 등장한다. 이 소년들은 날개 잃은 천사가 아니라 화가의 친구이다. 특유의 모호한 미가 없었더라면, 그들은 매우 중요한 성서 장면의 한가운데에 들어서지 못했을 것이다.

미켈란젤로는 얼굴과 몸의 아름다움에 빠져 있었다. 그는 "비교할 수 없는 아름다움"(베네데토 바르키)과 고귀한 마음으로 유명한 톰마소 데이 카발리에리와 사랑에 빠짐으로써 마침내 자신이 추구한 바를 완성하게 된다. 그때 비로소 그는 '아름다운 얼굴의 함'과 영혼의 미사이의 접점으로 나아갈 수 있었다. 그때 이후로는 소크라테스의 다음과 같은 말에 부끄러움을 느낄 필요가 없었다. "알키비아데스의 육체를 사랑하는 자는 알키비아데스를 사랑하는 것이 아니라 그에게 속한 어떤 것을 사랑하는 것이다. 그러나 알키비아데스의 영혼을 사랑하는 자는 그를 진정으로 사랑하는 것이다." 피에르레리스가 언급한 것처럼 "미켈란젤로가 끝없이 응시하고자 했던 것, 마치 그것과 하나가 되려는 듯 그토록 가까이에서 받들고자 했던 것은 얼굴과 육체 저 너머에 있는 젊은로마인의 영혼이었다."

육체와 영혼으로 동등하게 분리된 이 사랑은 고통과 창조력 모두의 근원이었다. 그리고 고통과 창조력은 미켈란젤로의 전 작품을 지탱하는 불가분의 동반자였다. 자신의유명한 소네트에서 말한 것처럼 신이 준 "유황 같은 심장과 삼 같은 살덩이"로 인해, 미

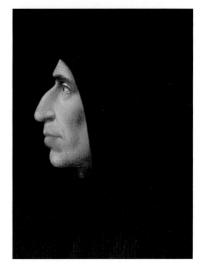

프라 바르톨로메오 **사보나톨라의 초상 Portrait of Savonarola**, 1497년경, 나무에 유화, 53×47cm 피렌체, 산마르코 미술관

TITL DIZ

피렌체 전경을 배경으로 한 위대한 지 로렌초의 초상 Portrait of Lorenzo il Magnifico with a panorama of the city behind him 피렌체, 1485년경

켈란젤로는 육체의 유혹에 끊임없이 굴복했다. 젊은 남자들의 이름이 그의 전기를 어지럽힌다. '가르초니' 때문에 유명했던 보티첼리와 다 빈치의 삶만큼, 미켈란젤로의 삶에서도 소년들은 중요한 위치를 차지한다. 그러나 다른 시에서 괴로워하며 외쳤듯, 그가고통을 겪고 창작을 할 수 있었던 것은 바로 그 자신이 "죄 지은 인간, 무겁고 되풀이되는 죄를 지은 인간"이었기 때문이다.

앙드레 샤스텔은 르네상스 미술가들의 차이와 그들이 어떻게 그 차이를 창조적으로 변형했는지에 관해 언급했다. "라파엘로에게 아름다움은 행복의 약속이었으며, 레오나르도에게는 깊은 신비의 유혹이었다. 그러나 미켈란젤로에게 아름다움이란 고통과도덕적 절망의 근원이었다. 피렌체의 플라톤주의자들이 제창한 원칙이기도 했던 직관의 세계를 그토록 깊숙이 파고든 사람은 없었다. 그러한 탐색의 결과, 아름다움의 매혹은 온 존재를 관통하며 전율하는 사랑의 충동을 거쳐 훌륭한 창조의 법칙이자 고결한 영혼에 걸맞은 유일한 것이 되었다. 그러나 동시에 그 누구도 아름다움을 관능적 형태에서 분리하고 사랑을 있는 모습 그대로 승화시키는 일의 어려움을 미켈란젤로만큼 고통

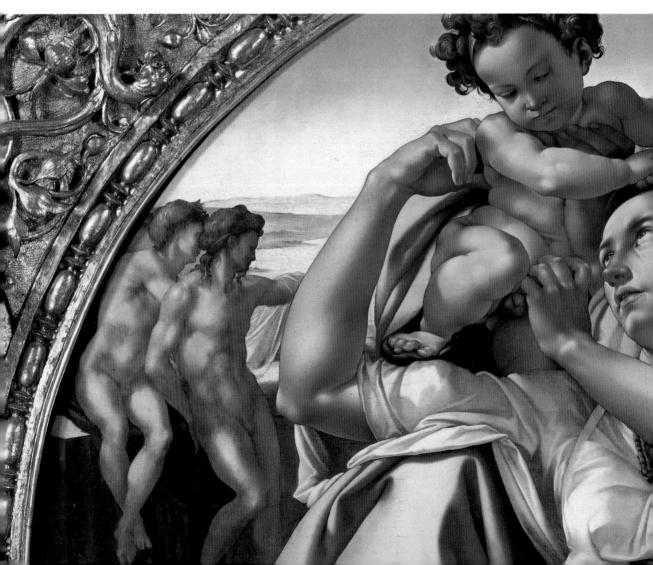

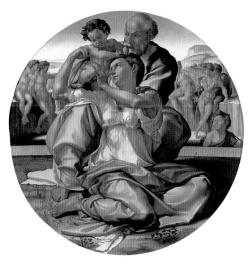

11쪽 위

산토스피리토 수도원의 그리스도의 십자가 처형상 Crucifix from the Santo Spirito convent, 1492년경 나무에 다색 채색, 142×135cm 피렌체, 카사 부오나로티 나체로 표현된 최초의 그리스도

왼쪽과 아래

도니 톤도 — 세례자 성 요한과 함께 있는 성가족 Doni Tondo — The Holy Family with St John the Baptist, 1503~1504년 둥근 패널에 템페라, 지름 91×80cm 피렌체, 우피치 미술관

이 작품은 보편적인 성가족상이 아니다. 성모는 아들의 성기를 향해 손을 뻗고 있다. 또한 화가는 이교도임이 분명한 벌거벗은 소년의 무리를 이 명목상의 종교화에 끼워 넣었다.

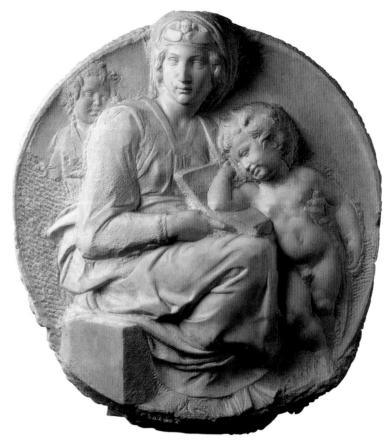

성 프로쿨루스 Saint Proculus, 1494~1495년 대리석, 높이 58.5cm 볼로냐, 산도메니코 교회

오른쪽

피티 톤도 — 어린 세례자 성 요한과 함께 있는 성 모자 Pitti Tondo — Virgin and Child with the young St John, 1503~1504년 대리석 저부조, 지름 85.5×82cm 피렌체, 바르젤로 국립미술관 스럽게 느끼진 못했다."

미켈란젤로는 농담처럼 어머니의 젖을 빨면서부터 자신의 직업을 결정하게 되었다 고 말하곤 했다. 그는 1475년 3월 6일에 카센티노의 카프레세에서 태어났다. 그의 가문 인 부오나로티 시모니가(家)는 12세기부터 피렌체의 연대기에서 언급되었다. 미켈란젤 로는 유모에게 맡겨졌는데, 유모의 남편은 세티냐노의 석수장이였다. 마을 석공들 사이 에서 걸음마를 시작했다는 사실은 그가 자라서 조각에 열정을 갖게 되는 데 분명 근본 적인 영향을 주었을 것이다. 피렌체에서 학교를 다니던 시절, 그는 그림에만 흥미를 보 였다. 처음에 이 사실은 예술가를 하찮게 여기던 아버지를 화나게 했고. 아버지는 아들 의 마음을 바꿔놓기 위해 종종 손찌검도 했다. 그러나 결국 뜻을 굽혀 아들이 원하는 직 업을 선택할 수 있게 허락했다. 미켈란젤로는 처음에 도메니코 기를란다요의 화실에 들 어갔으나 곧 나왔다. 어린 견습생이 보기에 회화는 '예술'이 아니었기 때문이다. 천재성 은 그를 조각으로 이끌었다. 오늘날 미켈란젤로는 시스티나 예배당의 천장화로 유명하 지만. 그는 결코 그림을 그리려고 하지 않았으며 어쩔 수 없을 때만 그림을 그렸다. 미 켈란젤로는 조반니 디 베르톨도의 작업실로 옮겼다. 베르톨도는 도나텔로의 제자로, 로 렌초 데 메디치(9쪽)의 조각 학교와 고대 미술 컬렉션의 책임자였다. 두 곳은 모두 산마 르코 수도원의 정원 안에 있었다. 그곳에서 미켈란젤로는 가장 큰 관심을 가지고 있는 두 분야, 즉 도나텔로의 전통과 위대한 고전 조각의 모델들에 대한 연구에 몰두했다. 뿐

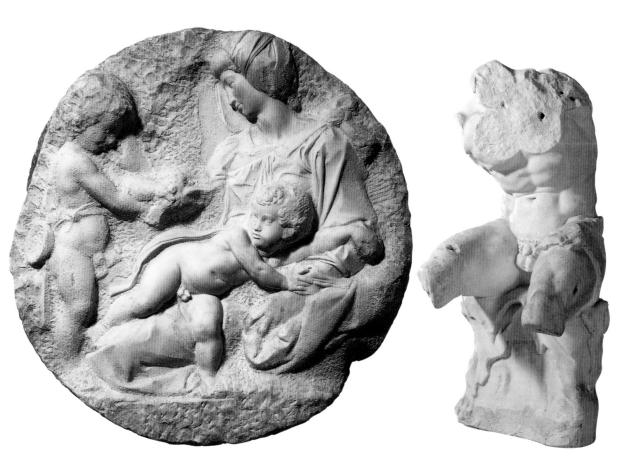

만 아니라 군주와 피렌체의 지식인들과 친분도 쌓을 수 있었다. 그는 인문주의자들과 시인들에게 둘러싸여 르네상스의 한가운데에서 이탈리아 문명의 최정수를 만끽하게 되었다. 미켈란젤로는 로렌초의 눈에 들었고, 군주의 궁전에 머물면서 로렌초와 함께 식사도 했다. 젊은 예술가는 평생 계속될 이교 취미의 세계에 뛰어든 것이다. 이곳에서 그는고대 문화에 심취했고 영웅적인 그리스 미술 작품들을 마음껏 감상했다. 미켈란젤로는이 모든 것에 억누를 수 없는 창조력을 불어넣어 작품으로 승화시켰다.

그러한 작품 중 대표적인 것이 카사 부오나로티에 있는 〈켄타우로스의 싸움〉(8~9 쪽)이다. 이 작품은 뒤엉킨 나체의 남자들의 견고한 형태와 움직임을 통해 미켈란젤로의 전형적인 미의식을 보여준다. 이미 예술가의 내면에서는 거의 평생 계속될 갈등이 싹트고 있었던 것이다. 매혹적인 이교도 인물들과 그의 영혼을 굳게 지켜주는 그리스도교신앙이라는 서로 반대되는 세계가 어떻게 양립할 수 있었을까? 바로 이 투쟁 속에 그의고통과 작품 세계의 씨앗이 있다.

한쪽에는 "신을 두려워하는 구식 늙은이"인 아버지, 피사에서 도미니쿠스회 수도사가 된 형 리오나르도, 피렌체에서 묵시록에 관한 열정적 설교를 막 시작한 지룔라모 사보나룔라(9쪽)가 있었다. 그리고 다른 쪽에는 자연과 미에 대한 사랑이 있었다. 미켈란 젤로는 그 사랑의 힘으로, 악취를 견딜 수 없을 때까지 몇 시간이고 시체를 해부했다. 교 황과 세상의 군주들에게 신의 정의로운 심판을 내려달라고 첫하는 사보나롴라의 열정

네스토르의 아들 아폴로니오스

벨베데레 토르소

The Belvedere Torso, B.C. 50년경

이 탄탄한 신체의 비틀리고 휘어진 형태는 미켈란 젤로에게 깊은 감동을 주었다. 그 영향은 시스티나 예배당 천장화의 인물들, 그리고 무엇보다 율리우 스 2세 무덤에 조각한 노예들에서 찾아볼 수 있다.

이쪼

타데이 톤도

Taddei Tondo, 1503~1505년 저부조, 대리석, 지름 109×104×106.5cm 런던, 왕립미술관

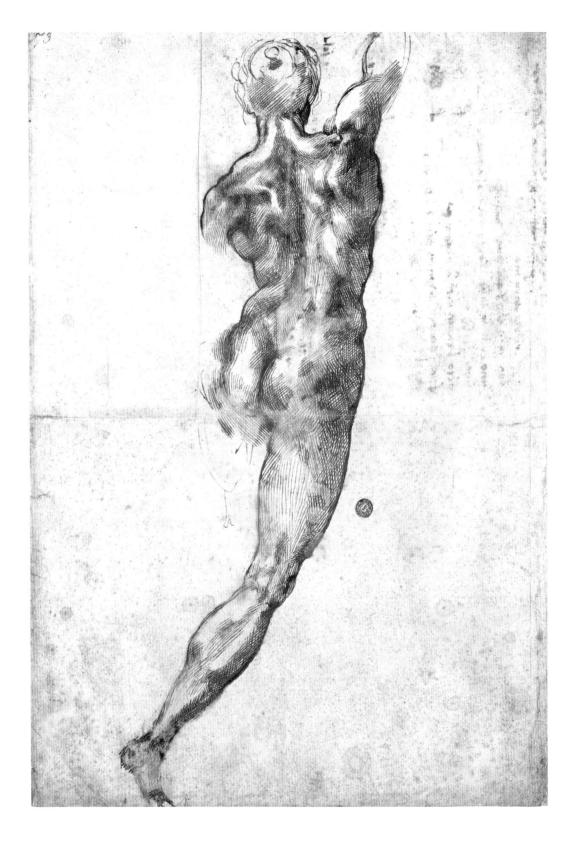

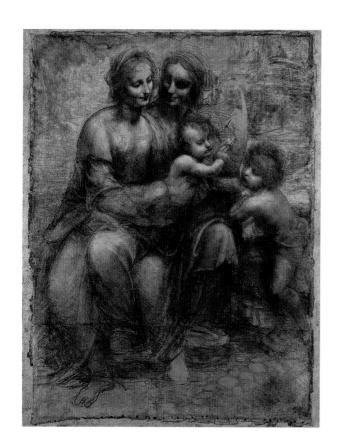

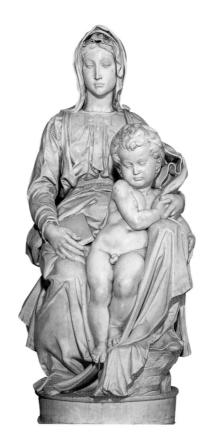

적인 설교가 미켈란젤로에게 공감을 불러일으키지 못한 것은 아니었다. 그러나 이 허황한 설교자에 대한 공포가 피렌체를 장악하자 미켈란젤로는 베네치아로 피신했다. 그리고 베네치아에서 다시 볼로냐로 갔다. 그가 볼로냐의 산도메니코 교회의 감실에 조각한 천사상은 날개는 달려 있지만, 하늘로 날아오르기보다는 출발 신호를 기다리고 있는 마라톤 주자 같다.

1492년에서 1497년까지 사보나롤라의 비극이 전개되던 시기에 미켈란젤로가 제작한 작품은 이교적인 특징이 가장 농후하다. 고전 조각에 대한 깊은 통찰력이 드러나는 〈바쿠스〉는 헬레니즘 거장들의 작품만큼이나 육감적인 선이 살아 있다. 그가 〈잠자는 큐피드〉를 제작했을 때도 피렌체는 여전히 신비주의 열병에 빠져 있었다. 미켈란젤로는 1496년에 이 작품을 그리스 조각을 수집하는 리아리오 추기경에게 골동품이라며 팔아넘겼다. 1498년에 화형당한 사보나롤라는 예술의 유일한 기능은 종교적 교화라고 말했다. 미켈란젤로는 그런 예술을 경멸했다. 그는 심리적이거나 도덕적인 것을 표현할 때보다 아름다운 육체의 조화로운 형태를 조각할 때 신과 더 가까이 있다고 느꼈다. 경건한 예술작품이란 "여자들, 특히 늙거나 아주 어린 여자들, 또는 수사와 수녀, 그리고 진정한 조화를 감지하지 못하는 몇몇 귀족들"에게나 어울리는 것이었다.

그러나 사보나롤라가 사망한 해에 제작하기 시작한 산피에트로 대성당의 〈피에타〉 (16~18쪽)는 이 시기의 다른 작품들에 비해 주제 면에서 훨씬 종교적이다. 하지만 이 작품은 도나텔로나 루카 시뇨렐리, 안드레아 만테냐가 그린 절망에 빠져 눈물짓는 애처로

성모자 Virgin and Child, 1504년경 대리석, 높이 128cm 브뤼헤, 노트르담 대성당

왼쪽

레오나르도 다 빈치

성녀 안나와 세례자 성 요한과 함께 있는 성모자 The Virgin with the child Jesus, St Anne and St John the Baptist, 1498년경 판지에 목탄, 흰색 하이라이트 141.5×104.6cm 런던, 내셔널 갤러리

1435

뒤에서 본 남자 누드 Male nude seen from behind, 1504년경 검은 초크로 그린 위에 펜과 잉크로 드로잉 40.9×28.5cm 피렌체, 카사 부오나로티

〈카시나 전투〉의 병사들 중 한 명의 습작으로 추측 된다.

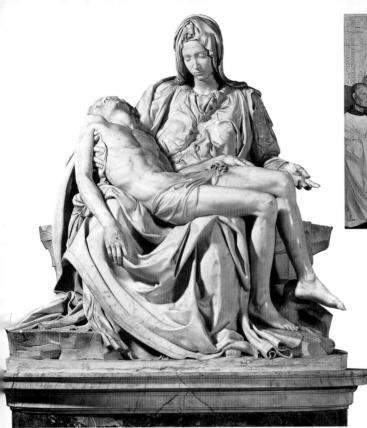

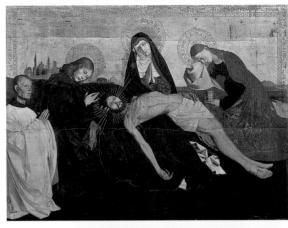

피에타 Pietà, 1499년 높이 174cm, 기단 포함 195cm 바티카 산피에트로 대성당

위오른쪽 양개랑 카르통(추정) **빌뇌브레자비뇽의 피에타 Villeneuve-les-Avignons Pietà**, 1455년경 캔버스에 유화, 163×218cm 파리, 루브르 박물관

아레오른쪽 이놀로 브론치노 그리스도를 십자가에서 내림(부분) **Descent from the Cross**, 1542~1545년경 나무에 유화, 268×173cm 브장송 미술관

17쪽 〈피에타〉(16쪽)의 성모 얼굴 부분 운 성모 마리아보다는 미켈란젤로가 좋아하던 그리스 신들의 모습에 가깝다. 〈피에타〉는 젊은 성모 마리아의 침착한 아름다움이 주조를 이룬다. 그리스도의 몸은 잠든 아기처럼 성모 마리아의 무릎을 가로질러 뉘어져 있다. 미켈란젤로의 작품이 늘 그렇듯이,여기서도 비극적 탄식보다 아름다움이 먼저 느껴진다. 다른 미술가들,예를 들어 아뇰로 브론치노(16쪽)나 앙게랑 카르통(16쪽)도 그리스도를 이와 유사한 자세로 표현했지만,거기서는 고통과 괴로움의 긴장감이 우러난다. 〈피에타〉에 대한 미켈란젤로 자신의설명은 아름다움에 기반을 둔 신비주의가 어떻게 그의 작품 전체를 아우르고 있는지 말해준다. 그는 영원한 젊음을 간직한 성모 마리아와 성인인 그리스도 사이의 뚜렷한 대조에 관해 아스카니오 콘디비에게 이렇게 말했다. "순결한 여자들이 순결하지 않은 여자들보다 젊음을 훨씬 더 잘 유지한다는 걸 모른단 말인가? 티끌만큼도 추잡한 욕망의때가 묻지 않은 육체를 가진 동정녀라면 말할 것도 없고 말일세." 반면, 아들인 그리스도에게는 아무런 기적도 일어나지 않는다. 그는 인간의 몸을 가졌기에 늙은 것이다. 그의 인성(人性)을 신성(神性) 뒤에 감출 필요는 없다. 미켈란젤로는 이렇게 말을 마쳤다. "그러니 내가 가장 신성한 처녀인 성모 마리아, 즉 신의 어머니를 실제 나이보다 훨씬 젊게 표현하고 아들인 그리스도는 나이에 맞게 표현했다고 해서 놀라지 말게나."

르네상스의 가장 위대한 두 미술가 레오나르도 다 빈치와 미켈란젤로는 전혀 가까운 사이가 아니었다. 레오나르도는 모든 것에 두루 관심을 가지고 있어 어느 하나에 빠져들지 않았다. 하지만 변화무쌍한 정열 때문에 괴로워하던 미켈란젤로는 경쟁 상대인

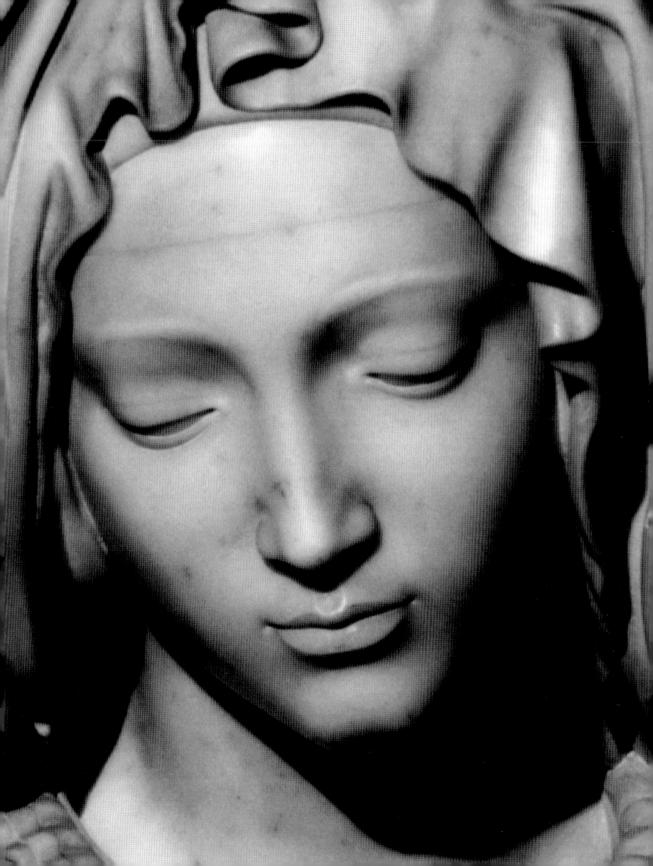

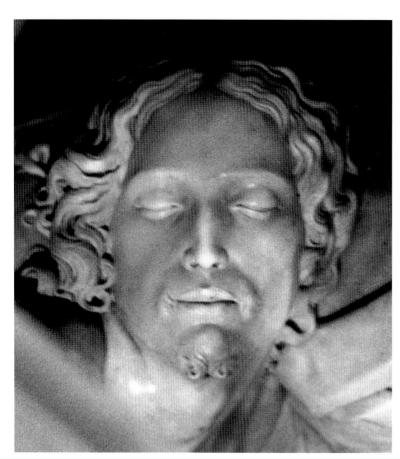

193

그리스도의 매장 The Entombment, 미완성, 현재는 미켈란젤로의 작품으로 추정, 1504년경 나무에 유화, 161.7×149.9cm 런던, 내셔널 갤러리

^{왼쪽} 〈피에타〉(16쪽)의 그리스도 얼굴 부분

오른쪽을 바라보며 무릎을 꿇은 어린 소녀 Young girl kneeling, looking towards the right, 〈그리스도 매장〉의 왼쪽 아래 인물을 위한

검은 초크와 두 가지 색조의 잉크, 27×15cm 파리, 루브르 박물관 데생 전시실

습작 1503~1504년경

레오나르도처럼 한 분야에 대해 충실한 믿음과 헌신을 보여주지 않는 사람들을 싫어했다. 그는 반감을 공개적으로도 몇 번 표현했다. 마침내 이들은 '전투'라는 소재를 가지고 대결을 하게 되는데, 그 결과 르네상스는 전환기를 맞게 된다. 1504년, 피렌체의 군주는 대회의실 장식을 두 사람에게 공동으로 맡겼다. 레오나르도는 〈앙기아리 전투〉를 그렸고 미켈란젤로는 〈카시나 전투〉(20쪽)를 그렸다. 피렌체는 즉각 레오나르도를 지지하는 진영과 미켈란젤로를 지지하는 진영으로 양분되었다. 그러나 운명의 장난처럼, 미술사에서 중요한 역할을 했던 이 두 작품보다 제작자들이 더 오래 살아남았다. 레오나르도의 프레스코는 우연히도 그의 손에 직접 훼손되었는데, 그가 발명한 새로운 종류의 니스가 바닥으로 흘러내리면서 물감도 함께 벗겨졌기 때문이다. 미켈란젤로가 그린 밑 그림은 1512년 내전으로 사라졌다

이 두 작품은 비록 짧은 기간 존재하긴 했지만 이탈리아 전역의 회화에 중요한 영향을 미쳤다. 레오나르도는 특유의 명료한 표현으로 전투 장면을 묘사했는데, 결과는 섬뜩할 만큼 분석적이었다. 미켈란젤로는 본능에 따라 자신에게는 표면적인 주제일 뿐인 역사적 일화를 무시하고, 대신 목욕하는 벌거벗은 남자들을 매우 자유롭게 그려 화면을 가득 채웠다.

미켈란젤로는 스스로 전쟁의 "야만적 어리석음" 이라고 표현한 전사들의 거친 움직

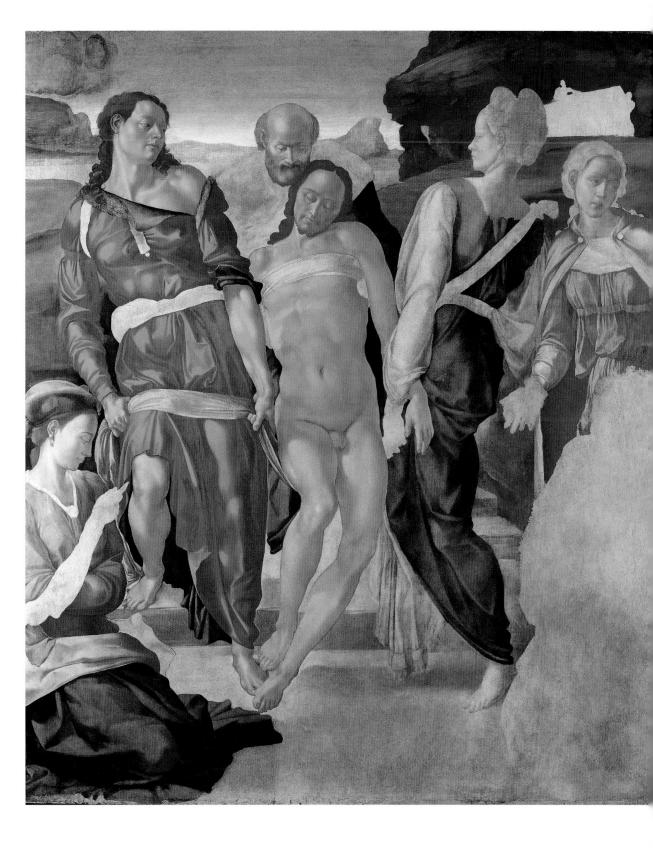

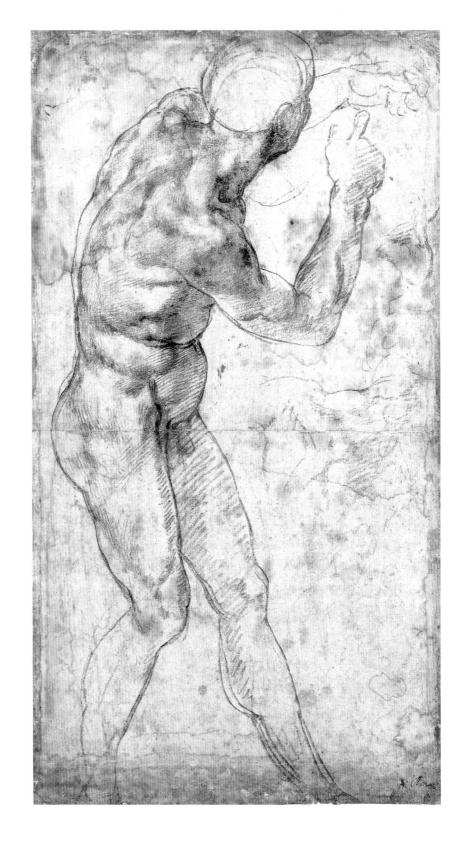

임과 태도를 표현하기 위해 빌라니의 『연대기』에 나오는 일화를 택했다. 이 일화에서 피렌체 병사들은 아르노 강에서 목욕을 하던 중 적군이 가까이 온다는 소식을 듣고 허둥거리며 옷을 입고 무기를 챙긴다. 미켈란젤로는 이 장면을 묘사하기 위해 자신이 가장좋아하는 모티프, 즉 격렬하고 특이한 자세를 취한 나체의 남자들을 그렸다. 그는 또한인체에 대한 완벽한 해부학적 지식을 보여주었을 뿐 아니라, 형상과 몸짓을 뚜렷이 드러내는 강렬한 표현을 구사했다. 이 강렬함은 르네상스 미술에서 완전히 새로운 것이었으며, 미적 혁명의 신호탄이었다.

다 빈치는 지나치게 분석적으로 접근하고 미켈란젤로는 추상으로 기우는 경향이 있었음에도 불구하고, 이 두 작품은 이러한 주제를 다루는 데 새롭고 권위 있는 기준이 되었다. 라파엘로는 두 작품을 모방했고, 프라 바르톨로메오는 영감을 받았으며, 안드레아 델 사르토는 많은 시간 이 작품들을 연구했다. 핀투리키오와 시뇨렐리로부터 페루지노에 이르는 르네상스의 매력적인 선배 미술가들을 단번에 밀어내고, 이 두 작품이 전세계의 독재자로 등극하게 되었다. 1559년 벤베누토 첼리니가 지적했듯이 "미켈란젤로의 밑그림은 메디치가의 궁전에, 레오나르도의 그림은 산타마리아노벨라에 있는 교황의 응접실에 있었다. 작품이 걸려 있는 동안, 두 장소는 온 세상 사람들이 연구하려 오는 학교였다." 그러나 모든 이가 레오나르도나 미켈란젤로처럼 될 수는 없다. 로맹 롤랑이 초기 르네상스 회화에 대해 "마치 추방령을 받은 것처럼 갑작스레 은총을 잃고 추락했다"라고 애도한 것은 타당성이 있다. 그는 "아름다움을 위해 미묘함과 우아함, 힘이 너무 많이 희생되었다. 물론 그 아름다움은 우월하지만, 그런 아름다움을 구현할 수 있는 이는 드물다. 다 빈치나 미켈란젤로에 대한 찬양은 후대인들의 시야를 넓혀준 것이아니라, 오히려 편협하고 옹졸하게 만든 것 같다"라고 덧붙였다.

피테르 파울 루벤스 앙기아리 전투의 깃발의 일화 The Episode of the Standard from the Battle of Anghiari, 1600년경 레오나르도 다 빈치의 드로잉 모작 45.2×63.7cm 파리, 루브르 박물관 데생 전시실

위 이리스토틸레 다 상길로 **카시나 전투 The Battle of Cascina**, 미켈란젤로의 그림을 모작 한 밑그림의 가운뎃부분, 1542년경 패널에 유화, 76.5×130cm, 노퍽, 홀컴 홀

남성 누드 (〈카시나 전투〉 습작) Male nude, 1504~1506년 검은색 초크, 흰색 하이라이트 40.5×22.6cm 하를렘, 테일레르스 미술관

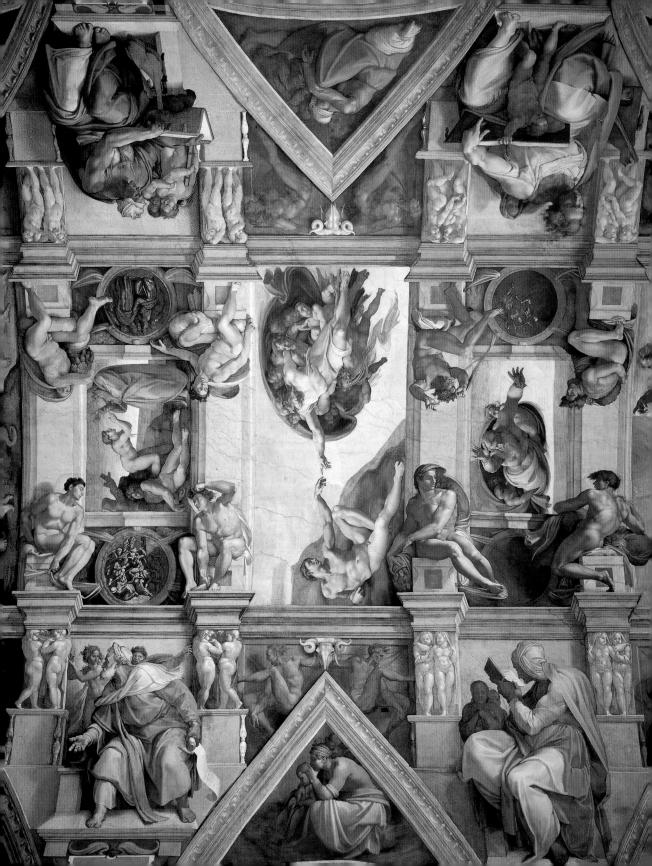

교황과 예술가 1505~1513

미켈란젤로는 유화를 매우 싫어했다. 그는 유화란 "여자들……또는 세바스티아노 델 피옴보 같은 게으름뱅이들에게나 어울린다"라고 말했다. 플라톤과 마찬가지로, 그는 유화가 조각만큼 활기 있고 순수하지 못하며, 매혹적이지만 "사물의 외양"을 모방한 "착각을 일으키는 마력"으로 환영만을 만들어낸다고 생각했다. 그는 특히 유화가 관념 보다 색채의 화려함을 중시한다는 점을 혐오했다.

만약 그가 인상주의 화가들의 작품을 보았다면 어떠했을까? 미켈란젤로는 또 한 번 플라톤의 견해를 좇아 "모호하고 거짓된 스케치, 어린아이들과 배우지 못한 사람들의 소일거리"에 불과한 풍경화는 금지되어야 한다고 생각했다. 그는 초상화 또한 싫어했으며, 초상화란 "쓸데없는 호기심과 감각의 불완전한 환영의 가벼운 즐거움"이라고 보았다. 이 모든 견해는 당시 대부분의 이탈리아 미술가들의 생각과 완전히 상반된 것이었고, 경건한 독일 화가 뒤러의 소박한 믿음과도 대립되었다. 거의 같은 시기인 1513년에 뒤러는 이렇게 썼다. "회화는 그리스도의 고난이나 다른 많은 귀감을 보여주는 데 쓰임으로써 예배에 쓰인다. 또한 사람이 죽은 후에도 그 모습을 보존한다."

미켈란젤로는 회화를 경멸하는 데 그치지 않고, 회화는 조각보다 열등하다고 역설했다. 그는 1547년 베네데토 바르키에게 보낸 편지에 "나는 회화가 조각을 닮으면 닮을 수록 좋지만, 조각은 그림을 닮을수록 싫어진다. 조각은 회화를 비추는 횃불이다. 태양과 달이 다른 것처럼 조각과 회화도 다르다"라고 했다. 또한 경쟁자 다 빈치를 염두에둔 듯 사족을 붙였다. "만약 회화가 조각보다 고귀하다고 쓴 사람이 다른 사물도 그 정도 수준에서 이해한다면. 그는 우리 집 하녀만도 못하다."

따라서 우리는 1508년 미켈란젤로가 교황 율리우스 2세를 위해 시스티나 예배당 천장에 프레스코를 그리라는 명령을 받았을 때 느꼈을 고통을 충분히 상상할 수 있다. 1000제곱미터나 되는 공간에 300여 명의 인물을 그려야 했다. 1508년부터 1512년까지, 그는 달갑지는 않았지만 꾹 참고 혼자서 이 일을 해냈다. 미켈란젤로는 이 대역사의 과업에서 순교의 고통을 느꼈다. 그의 괴로움과 심한 절망감이 편지에 나타나 있다. "이건 정말 내 일이 아니다." 그는 불평했다. "시간만 낭비할 뿐 모든 것이 무의미하다. 신께서 날 도우시기를!" 미켈란젤로처럼 회화를 혐오했던 예술가가 그 분야에서 길이 빛날 작품을 남겼다는 것은 놀라운 일이 아닐 수 없다(24쪽의 그림을 그리느라 바쁜 예술가에 관한 소네트 참조).

그러나 이 일은 처음에는 한 편의 영웅시처럼 시작되었다. 1505년 율리우스 2세는 미켈란젤로를 로마로 불러 자신의 웅대한 계획을 의뢰했다. 율리우스 2세는 특히 바티

라파엘로 **율리우스 2세의 초상 Portrait of Julius II**, 1511~1512년경 패널에 유화, 108×80.7cm 런던, 내셔널 갤러리

위 줄리아노 부자르디니(추정) 시스티나 예배당 작업 당시 미켈란젤로의 초상 Portrait of Michelangelo at the time of the Sistine Chapel 드로의

22% 시스티나 예배당 프레스코의 부분. 이 천장화는 1000㎡의 면적을 차지하며, 300여 명의 인물이 그려져 있다. 미켈란젤로는 1508년에서 1512년 까지 단독으로 전력을 다해 이 인물들을 그렸다.

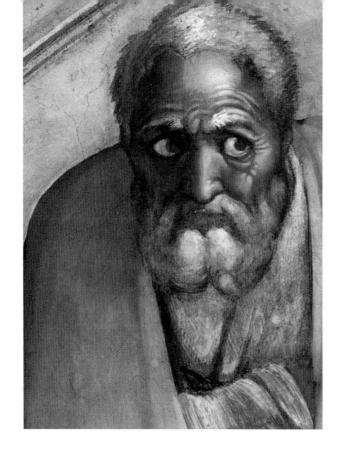

Thome for lasky agasti Thombardia over da levo paese fressi hesisia cha forza lucor apicha focto limeto Labarba alcielo ellamemoria ferno Tentho Scrignio especto To darpea elamel Copraluiso tuctania mel For gocciando u ridro panime Fo E lobi emerati miso mella pecciae To delcul p chocrapeso groppa epasti leza ghochí muouo Than A imazi misalinga la dioraccia ep pregarsi adicero suagroppa e todomi Comarcho Coriono To Fallact estrano (mose alindició As lamete poren the mal site of Corbotama torth Camia puturnmoren de Fedi orma gionami elmis onere no ledo Tloja bo me so pecto

미켈란젤로가 쓴 소네트의 필사본, 1509~1510년 갈색 잉크 스케치를 함께 그림, 28.3×20cm 피렌체, 부오나로티 문서보관소

칸 대성당 안에 자신의 마우솔레움을 지을 생각을 하고 있었다. 그는 로마 황제들의 선 례를 좇아, 정치적 개혁의 서곡으로 교황의 도시를 체계적으로 재건할 계획을 세웠다.

교황과 그가 고용한 예술가는 궁합이 척척 맞았다. 둘 다 자신감과 열정이 넘쳤고, 광대한 구상으로 매우 들떠 있었다. 미켈란젤로는 몇 점의 거상을 포함해 40점 이상의 조각상과 수많은 청동 부조가 어우러진 웅장한 무덤의 설계안을 교황에게 제출했다. 교황은 매우 만족해했으며, 콘디비의 말에 따르면 "1505년 4월 미켈란젤로를 카라라로 보내 필요한 만큼 대리석을 캐도록 했다. 그는 하인 두 명과 말 한 필만을 데리고 산 속에서 8개월 이상을 지냈다." 미켈란젤로는 산에 있는 동안 극도의 환희에 젖어들었다. 심지어 산 전체를 조각할 꿈을 꾸기도 했다. 채취한 대리석 무더기가 산피에트로 광장에 도착했을 때 "사람들은 엄청나게 큰 돌덩이에 깜짝 놀랐고 교황은 기쁨에 넘쳐 어쩔 줄몰랐다."

그러나 율리우스 2세는 변덕이 심했고, 그의 참모 중에는 미켈란젤로를 경쟁 상대로 생각하는 도나토 브라만테 같은 사람들이 있었다. 율리우스 2세는 예고도 없이 계획을 취소했다. 분노에 찬 미켈란젤로는 곧장 말을 타고 로마를 떠났고, 귀환을 거부했다. 두 사람은 1506년 율리우스 2세가 볼로냐에 왔을 때 비로소 다시 만나게 되었다. 좋은 감정이 남아 있을 리 없었다. 훗날 미켈란젤로는 "나는 목에 줄이 감긴 채 그에게 용서를 빌 것을 강요당했다"라고 기록했다. 한편, 율리우스 2세는 전혀 예기치 못한 위험한 새 계획을 세우고 있었다. 미켈란젤로는 회화를 경멸했고, 프레스코의 기법에 관해 아

이 소네트에서, 그는 그림을 그리기 위해 비계 위에 누워서 불편하고 어색한 포즈를 취해야 하는 자신 의 상황을 비웃고 있다. 곁들인 그림에서 그는 한 팔 을 위로 올리고 고개를 뒤로 젖힌 채 시스티나 예배 당 천장에 악마적인 형상을 그리고 있다.

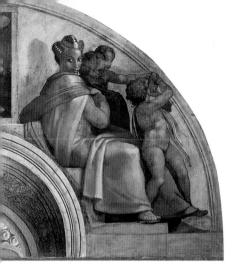

"이 기괴한 자세 때문에 나는 갑상선종에 걸리고 말았네. 롬바르디아의 농부나 다른 지역의 사람들이 물을 마시고 그렇게 되듯이 말일세. 위장이 목구멍까지 치밀어와 턱 밑에 걸려 있는 듯하네.

턱수염은 하늘을 향해 있고, 목털미는 등에 닿아 있네. 나는 하르피이아처럼 가슴을 구부린다네. 그런데도 위에서는 물감이 계속 흘러내려 내 얼굴은 물감 범벅이 되고 마네.

허리를 바짝 당겨 배가 불룩 나오고, 평형을 유지하느라 엉덩이는 말 엉덩이처럼 된다네. 그러면 다리는 어디에 두어야 할지 난감해지지.

시리아의 활처럼 몸을 구부리면 앞가죽은 팽팽해지고 뒷가죽은 쪼글쪼글해지지.

그러면 마음속에는 기괴하고 나쁜 생각이 떠오른다네. 구부러진 활로는 똑바로 쏠 수 없는 법이니.

지금부터 나의 생기 없는 그림을 지켜주게. 그리고 나의 명예도, 나는 엉뚱한 곳에 와 있고, 사실 화가도 아니라네."

미켈란젤로: 조반니 다 피스토이아를 위한 소네트(5), 1509~1510년 「미켈란젤로: 시」, 크리스토퍼 라이언 번역, I. M. 덴트 1996

ㅠ 루네트 〈야곱과 요셉 Jacob and Joseph〉과 두 부분도, 1511~1512년 프레스코, 215×430cm 바티칸, 시스티나 예배당

그리스도의 혈통: 마태오 복음(1:16)에 따르면 "야 곱(왼쪽)은 마리아의 남편 요셉을 낳았고 마리아(오 른쪽)에게서 예수가 나셨는데, 이분을 그리스도라 고 부른다."

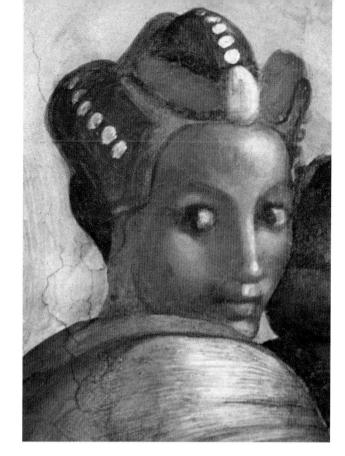

는 것도 없었다. 그런데 율리우스 2세는 그에게 시스티나 예배당의 천장화를 그리도록 명령했다. 이것은 미켈란젤로를 시기하는 브라만테와 다른 경쟁자들이 교황을 통해 놓은 덫이었다. 미켈란젤로카 거절한다면 또 다시 율리우스 2세와 다툼이 생길 것이고, 만약 승낙한다 해도 결과는 라파엘로의 교황 집무실(스탄차 델라 세냐투라) 벽화와 비교도 되지 않을 것이 분명했다. 라파엘로는 같은 해(1509년)에 교황의 집무실 벽화에 착수했고, 그의 예술은 이미 전례가 없는 최고의 경지에 도달해 있었다. 그를 능가하지 않는 한, 미켈란젤로는 참담한 상황에 빠질 것이 분명했다. 조각가 미켈란젤로는 교황이부여하는 '영예'를 피하려고 갖은 애를 썼다. 그는 회화는 자신의 분야가 아니며 실패할 것이 뻔하다고 주장했다. 심지어 라파엘로를 추천했으나 소용이 없었다. 교황의 의지는확고했고, 미켈란젤로는 이를 악물고 작업에 착수할 수밖에 없었다.

이 엄청난 작업은 1508년 5월 10일에 시작되었다. 미켈란젤로는 프레스코 기법을 새롭게 창안하고자 했다. 그는 브라만테가 세워 놓은 비계를 사용하기를 거부했고, 그에게 조언을 하기 위해 피렌체에서 불려온 노련한 프레스코 화가들의 도움도 거절했다. 대신 인부 몇 명만 데리고 예배당에 틀어박혀 작업했다. 그곳에서 그는 천장뿐 아니라 벽에도 그림을 그리기로 결심했다. 따라서 오랫동안 예배당을 장식했던 프레스코들도 사라지게 되었다

궁륭의 중앙에는 창세기의 아홉 장면이 있는데, 건장한 체격의 하느님이 한 떼의 영 혼에게 실려간다. 하느님은 자신과 똑같은 모습으로 남자를 창조함으로써 고독을 달래

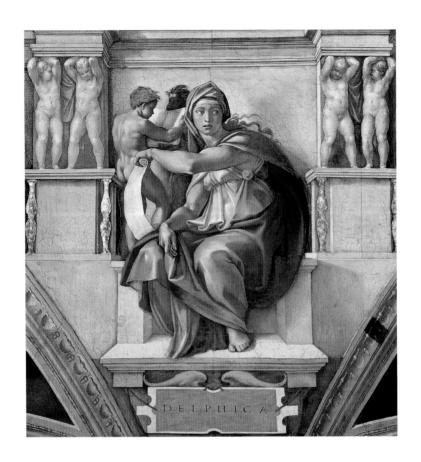

궁륭 사이 첫 번째 칸 양피지 두루마리를 펼치며 사람들에게 읽어주려고 몸을 돌리는 델포이의 여사제

The Sybil of Delphi unrolling a parchment scroll and apparently turning towards the crowd to read it. 1509년

프레스코, 약 350 × 380cm 바티칸, 시스티나 예배당 려 했다($40\sim41$ 쪽). 그 다음으로는 남자만큼이나 강한 여자를 창조했다. 여자는 그 안에 전 인류를 담고 있기 때문이다. 이 최초의 인간들이야말로 진정한 육체의 신전이다. 몸 통은 마치 나무줄기 같고, 팔은 기둥 같으며, 허벅지는 탄성을 자아낸다. 이들은 이미 정 염과 죄에 물들어 있고, 그에 대한 처벌은 이어지는 〈유혹〉,〈원죄〉($34\sim37$ 쪽),〈홍수〉($29\sim33$ 쪽)에 묘사되어 있다.

천장의 돌림띠가 교차되는 부분에는 20명의 〈이누디〉(28, 34, 35, 42쪽)가 그려져 있다. 실제로 살아 있는 조각상 같은 이 누드들은 미술가의 영적 형제 혹은 연인이다. 이 들의 모습과 형태에는 여성적인 특징과 남성적인 특징이 결합되어 있다. 그들은 공포와 분노, 광기와 고통 사이에서 찢겨진 채, 자신을 사로잡아버린 속된 정념과 싸운다.

그리고 12명의 〈예언자〉와 〈여사제〉(26~27쪽)가 있다. 롤랑은 정체가 불분명한 이 인물들에 대해 "이교도와 유대인 세계의 암흑 속에서 불타올라 사라지는 사상의 비극적 횃불이며, 구세주가 올 것을 기다리는 인간 지혜의 총체"라고 말했다. 또한 12개의 창문 위에는 구약의 선지자와 예수의 조상들(24~25쪽)이 걱정과 공포에 가득 찬모습으로 그려져 있다. 마지막으로 천장 네 구석의 그림들은 '하느님의 백성'에 대한 무시무시한 이야기를 전한다. 이 그림들은 각각 골리앗의 목을 치는 다윗, 홀로페르네스의 목을 잘라 가져가는 유딧, 모세의 지팡이가 변한 뱀에 물려 몸부림치는 히브리인들, 그리고 십자가에 매달린 하만을 보여준다. 모든 장면들은 신을 믿지 않는 민족의 거친 생각과 잔인한 광신을 묘사한 것이다. 그들은 공포와 슬픔, 영원한 기다림에 사로잡혀 있다. 우리

27쪽 〈델포이의 여사제〉의 얼굴 부분

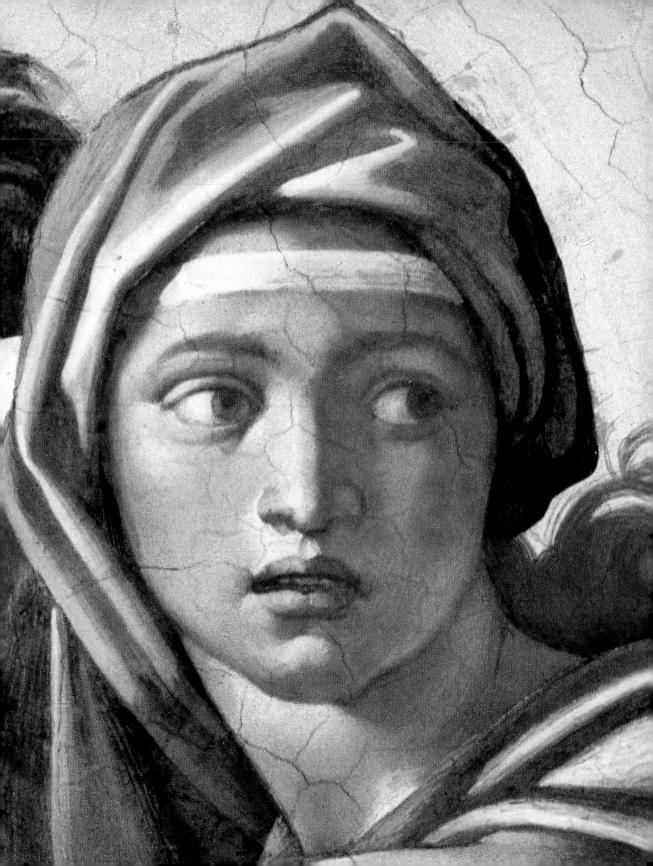

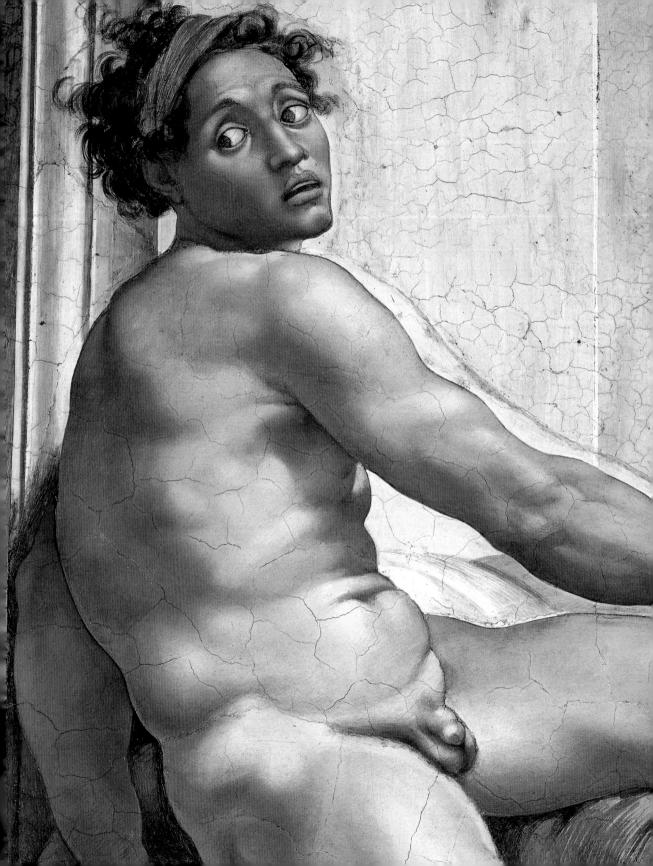

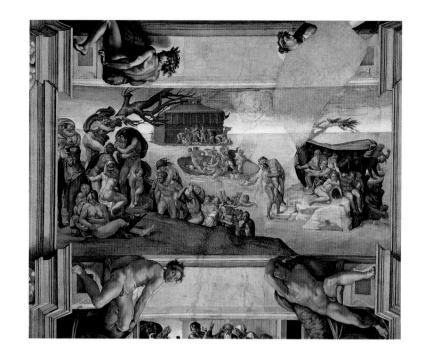

는 미켈란젤로가 30년 후에 〈최후의 심판〉에서 이 연속되는 이야기를 완성한다는 사실을 알고 있기 때문에, 이 인물들이 모두 예수의 재림을 기다리고 있음을 이해할 수 있다.

처음으로 연속되는 이야기를 담은 이 작품에 관해서는 상반된 여러 해석이 존재한다. 그러나 이것이 역사화든 역사화를 가장한 그림이든 간에 정말로 중요한 사실은 따로 있다. 바로 이 그림들에서 미켈란젤로가 자신이 두려워하던 대로 완전히 발가벗겨진채 우리에게 모습을 드러냈다는 점이다. 미켈란젤로에게는 다소 불쾌하겠지만, 그는 이 거침없는 프레스코에서 자신의 모든 비밀을 부끄럼 없이 드러낸 것이다.

미켈란젤로에게 조각은 최고의 예술인 동시에 화가들이 공부해야 하는 학교이며, 그들의 미술이 추구해야 할 이상이었다. 미켈란젤로는 소크라테스를 통해 회화의 목적 은 영혼을 재현하는 것이라고 배웠다. 남자들을 그릴 때 그의 흥미를 끈 것은 그들에게 영원성이 깃들어 있다는 사실이었다.

미켈란젤로는 삶의 미묘한 매력과 같은 외양의 순간적이고 변화무쌍한 면은 "공허하고 따분한 환영"에 헌신하는 다른 예술가들의 몫으로 남겨두었다. 그런 예술가들은 단지 신기루에 불과한 것을 만들어내려고 노력했다. 그들이 묘사한 대상은 "사람들을 깨우기위한 인간의 상상력의 꿈…… 아직 이성적으로 생각하는 법을 배우지 못한 어린아이들을 속이려는 목적으로 먼발치에서 보여주는 영상"이었다. 미켈란젤로에게 이러한 감각의 환영은 영혼을 꾀어 유일한 진리, 곧 영원한 이데아로부터 멀어지게 만드는 것이었다.

미켈란젤로의 회화는 조각을 모방했기 때문에 규모가 클 수밖에 없었다. 그의 그림들은 인간의 모습을 온전히 드러내며, 그 인간을 통해 그가 그토록 열망한 '불멸의 이데 아'를 보여준다. 그의 작품은 곧 미켈란젤로 자신이었다. 우리는 작품 속에서 그의 본질적인 특성인 이중성, 즉 상반되지만 함께 존재하는 모순적인 세계들을 인식한다. 맹목적인 물질주의와 고요한 이상주의가 대조를 이룬다. 이교적인 미와 힘에 대한 도취가 그리스도교의 신비주의에 맞선다. 육체의 격렬함이 지적인 추상성을 고취한다. 플라톤적

궁륭 사이 두 번째 칸 홍수

The Flood, 1508~1509년 프레스코, 280×270cm 바티칸, 시스티나 예배당

28쪽

이누디 Ignudi, 〈홍수〉 옆 〈에리트레아의 여사제〉 위쪽 부분, 1509년

돌림띠들이 만나는 부분에 20명의 이누디가 있다. 이들은 마치 살아 있는 조각상 같으며, 미술가의 연인 혹은 영혼의 동반자로서 그를 괴롭히는 세속의 욕망을 공유한다. 이 미남 청년들은 그들을 둘러싼 성서의 상징적인 장면과는 관련이 없다. 이들은 〈도니 톤도〉(10~11쪽)에서 성가족 옆에 있는 청년들의 나이 든 모습으로, 모호한 아름다움 때문에 천 장화에 포함되어 있는 것 같다

30~31쪽 〈홍수〉의 부분

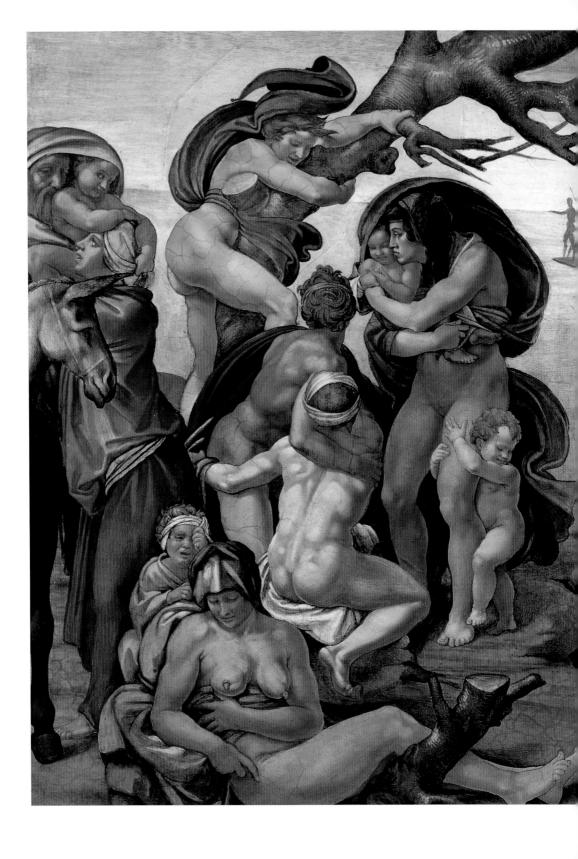

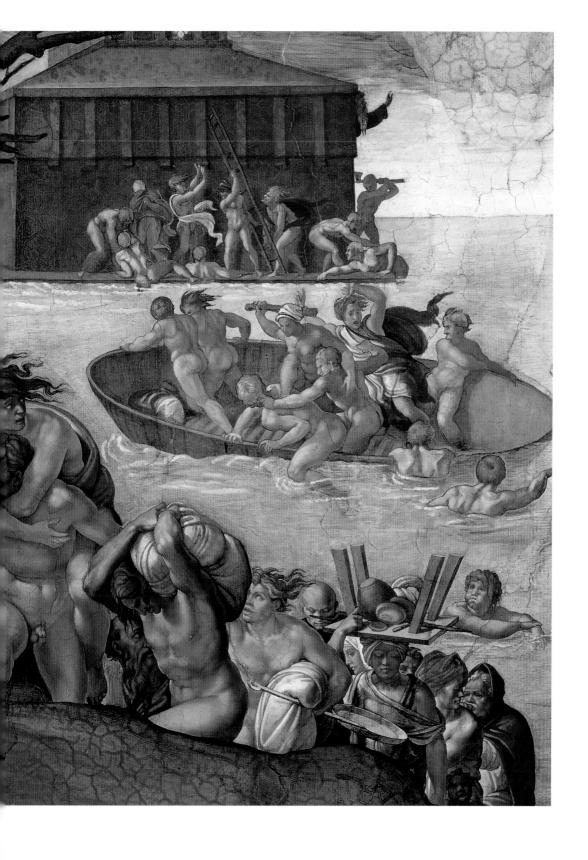

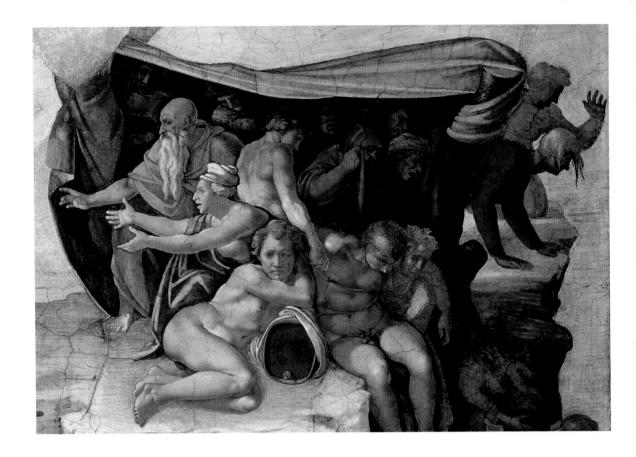

〈홍수〉의 부분

미켈란젤로는 〈홍수〉를 가장 먼저 그린 것으로 보이는데, 가장 많은 어려움이 따랐다. 콘디비의 말에 따르면 미켈란젤로는 특히 프레스코의 습도를 조절하는 것을 어려워했으며, 심지어 작업을 포기하려고까지 했다. 그리하여 교황은 건축가 줄리아노 다 상갈로를 보내이 문제를 해결하게 했다.

언제나 그랬듯, 미켈란젤로는 단순히 노아의 방주라는 모티프를 그리기보다는 인물들의 공포와 고뇌에 초점 을 맞추려 했다. 우리가 노아와 몇몇 사람들만이 살아 남는다는 비극적 결말을 알고 있기에 이 장면의 극적 인 강렬함이 증가된다.

33%

〈홍수〉의 부분

이 어머니는 매우 조각적인 인물이다. 길들지 않은 영 웅적 행동과 장사 같은 힘이 그녀를 진정한 거인으로 만든다.

9-35章 궁룡 사이 네 번째 칸 원죄, 낙원의 아담과 이브 **Original sin, Adam and Eve in Paradise**, 1509~1510년 프레스코, 280×270cm 바려칸, 시스티나 예배당 인 영혼이 건강한 육체 속으로 들어간다. 이와 같은 상반된 힘의 견고한 융합은 그의 고 통의 근원이자 독창적이고 우주적인 천재성의 원동력이었다.

시스티나 예배당 방문객은 미켈란젤로의 뛰어난 대작을 보고 무엇을 느낄까? 스탕달의 『파르마의 수도원』(1839)의 주인공 파브리스 델 동고가 워털루의 전쟁터에서 느낀 감정과 비슷할 것이다. 그곳에서 그가 본 것이라곤 자욱한 연기와 서로의 목을 베고 있는 군인들뿐이었다. 그는 '전투'를 보기는커녕 상상조차 할 수 없었다. 이와 마찬가지로, 예배당의 둥근 천장과 벽을 꽉 채우며 펼쳐져 있는 수많은 거대한 육체를 맞닥뜨린 방문객은 서로 뒤엉킨 강력한 집합체를 한눈에 알아볼 수 없다. 또 다른 천재 베토벤에 관해서만큼 미켈란젤로에 관해서도 잘 알고 있던 로맹 롤랑은 자신이 받은 인상을 이렇게 표현했다.

"이 작품을 묘사하려 드는 것은 위험한 일이다. 많은 사람들이 이 불가능한 일을 시도했다 실패했다. 난무한 분석과 주석은 작품을 조각내서 완전히 망가뜨렸다. 당신은 작품 앞에 서야만 한다. 그리고 이 격정적인 영혼의 깊은 심연에 빠져들어야 한다. 이 작품은 공포를 자아낸다. 냉정한 시선으로 샅샅이 뜯어보는 사람은 이 작품을 이해하기를 바랄 수 없다. 처음 대하면 좋아하거나 싫어하거나 둘 중 하나이다. 작품을 보면 숨이 막히고 입이 탄다. 풍경도 자연도 공기도 부드러움도 존재하지 않으며, 인간다운 모습도 거의 없다. 다만 원초적인 상징주의와 퇴폐적인 지식, 발가벗고 비틀린 육체로 이루어진 건축물과 마치 사막을 가로지르는 남풍처럼 건조하고 길들여지지 않은 거친 의도만

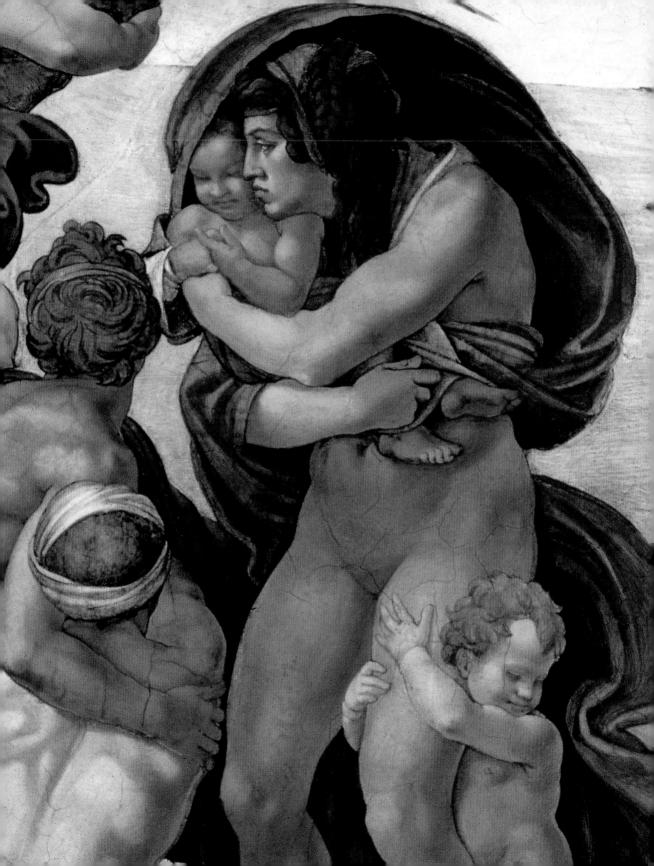

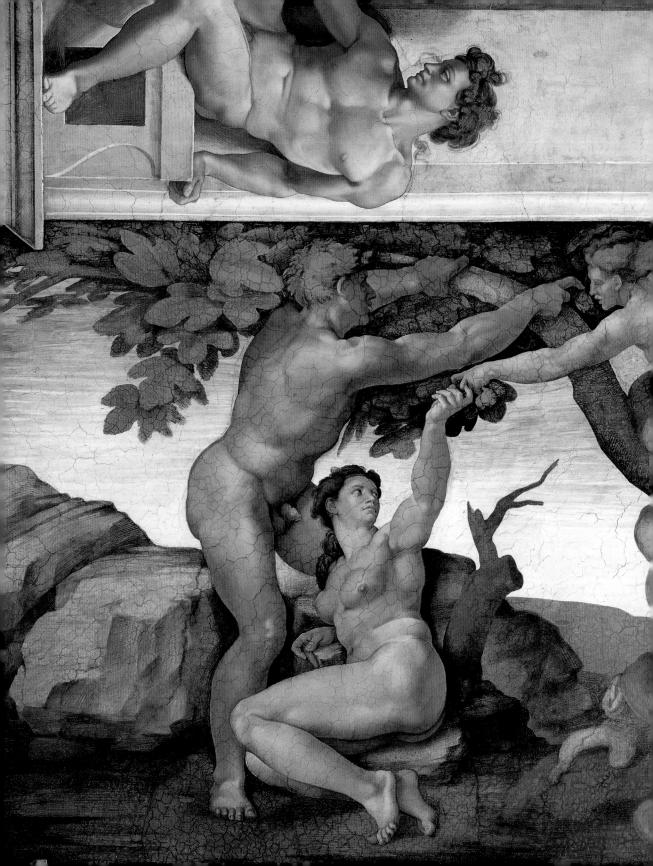

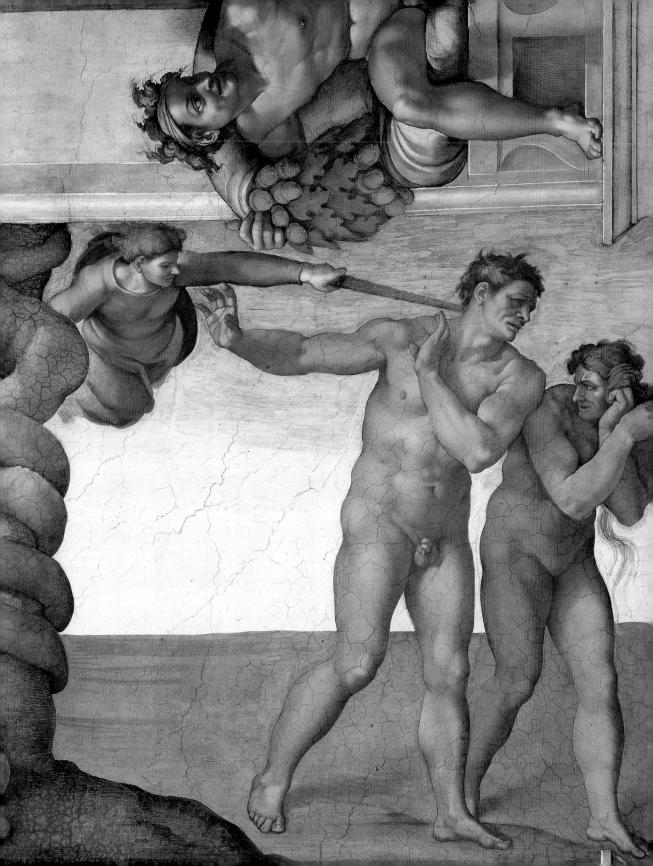

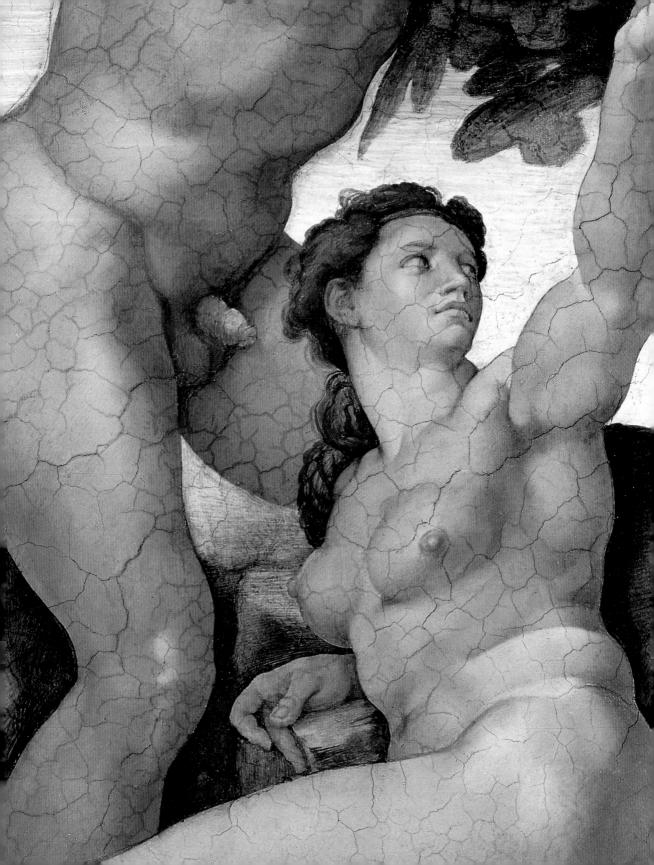

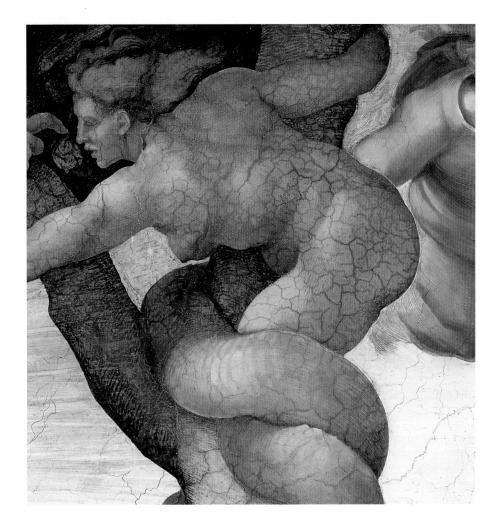

이 있다. 그림자도 없고 목을 축일 샘물도 없다. 소용돌이 같은 불꽃, 신에게 자신을 맡기는 것만이 유일한 목적인 영혼의 장엄하고 현기증 나는 환각이 있을 뿐이다. 모든 것은 신을 부르며, 모든 것은 신을 경외하고, 모든 것은 신의 이름을 소리 높여 외친다. 이 거인들을 가로질러 태풍이 불어온다. 마치 우주 속으로 내던져진 유성처럼, 그 태풍은 태양을 창조하는 하느님을 창공에서 소용돌이처럼 휘감는다. 고막을 찢을 듯한 폭풍우소리가 사방에서 들려온다. 빠져나갈 방도는 없다. 덮쳐오는 이 난폭한 힘을 조금도 미워하고 싶지 않다면 영원한 폭풍에 휩쓸려간 단테의 인물들의 영혼처럼 저항하지 않고 자신을 내맡기는 수밖에 없다. 우리는 이러한 지옥의 세계가 4년 동안 바로 미켈란젤로 자신의 영혼 그 자체였음을 깨닫게 된다. 그리고 — 아래에서 살펴보겠지만 — 비로소왜 그가 그토록 오랫동안 지옥 같은 불에 끔찍하게 타버려 마치 과도한 수확으로 더 이상 열매를 맺을 수 없게 된 땅처럼 내면의 생명조차 바싹 마르도록 내버려두었는지를 이해하게 된다."

"이 영웅적인 육체들은 사나운 무리를 이루어 화면을 가득 채우고, 그들의 힘과 통일성은 힌두교 신자들이 상상하는 괴물 같은 꿈과 고대 로마의 오만한 논리와 강철 같

〈워죄〉의 부분

미켈란젤로의 말에 의하면, 이브를 유혹한 뱀은 여성이었다. 그래서 이 작품의 뱀에는 유방이 있다.

36쪽

〈원죄〉의 부분

여성으로 보이는 인물의 얼굴과 남성의 성기를 병치한 것은 미켈란젤로의 작품에 빈번히 나타나는 모습이다. 이미 〈도니 톤도〉(10~11쪽)에 이러한 표현이 등장했고, 〈최후의 심판〉에서 성 블라시우스를 향해 얼굴을 돌리고 무릎을 꿇은 알렉산드리아의 카타리나를 묘사한 부분(73쪽)에서도 찾아볼 수있다. 카타리나의 '천박한 자세'는 작품이 처음 공개되었을 때 대단한 분노를 불러일으켰다.

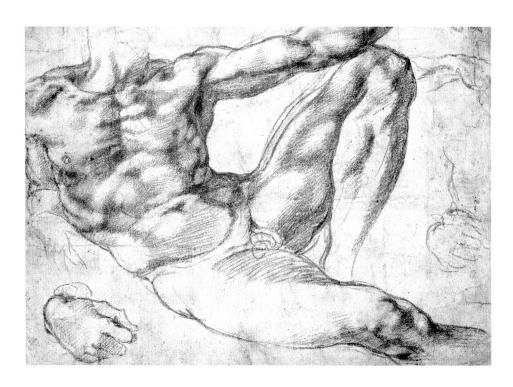

〈아담의 창조〉 습작, 1510년경 붉은색 초크, 19.3×25.9cm 런던, 대영박물관

30조

아담의 형상 습작, 1511년 붉은 초크, 25.3×119.9cm 하를렘, 테일레르스 미술관

40 4133

궁륭 사이 여섯 번째 칸 아담의 창조 The Creation of Adam, 1510~1511년 프레스코, 280×570cm 시스티나 예배당에서 가장 유명한 작품일 것이다.

423

예언자 예레미아를 둘러싼 네 명의 이누디 중 하나. 미켈란젤로는 율리우스 2세의 문장에서 단서를 얻어, 예언자와 접한 칸에 커다란 도토리 다발을 그렸다.

43조

〈리비아의 여사제〉 습작, 1511년 종이에 초크, 29×21cm 뉴욕, 메트로폴리탄 미술관 은 의지를 환기시킨다. 천장과 벽면 가득히 펼쳐진 이미지들은 순수하고 길들여지지 않은 아름다움의 절정이다. 이런 작품은 어디서도 찾아볼 수 없다. 동물적이면서 동시에 신적이다. 헬레니즘의 우아하고 고귀한 향기가 원시 인류의 악취와 결합했다. 거인들은 올림포스 산의 신 같은 가슴과 육중한 허리와 옆구리를 가지고 있다. 조각가 기욤은 '그 안에서 내장의 묵직한 무게를 느낄 수 있다'라고 말했다. 이 거인들은 동물적인 것과 신적인 것이라는 이중의 기원에서 갓 태어났다."

적들은 원통해 했겠지만 이 싸움은 미켈란젤로의 대승리로 끝이 났다. 그러나 미켈 란젤로는 엄청난 고통을 대가로 치러야 했다. 그는 자주 모든 것을 내팽개치고 어디론 가 도망갈 생각을 했다. 〈홍수〉의 작업이 한창 진행 중일 때, 프레스코에 곰팡이가 피면서 작품의 형태와 색상이 변하기 시작했다. 미켈란젤로는 너무 절망한 나머지 작업을 모두 포기하고 싶었다. 그러나 교황은 건축가 줄리아노 다 상갈로를 보냈고, 그는 회반죽에 함유된 물의 양을 줄임으로써 곰팡이를 제거했다.

프레스코는 고도의 전문적 기술을 요하는 매우 섬세한 작업이다. 바사리는 프레스코에 대해 다음과 같이 언급했다. "계획한 공간은 반드시 하루에 그려야 한다…… 그날 그려야 할 공간이 다 채워질 때까지 중단하지 않고 계속해서 젖은 석회 위에 직접 그려야 한다…… 젖은 표면 위에 칠한 색들은 벽이 말라가면서 변하는 효과를 낸다." 유화나 템페라 같은 다른 기법들과 달리, 프레스코는 마르고 난 후에야 덧칠을 할 수 있다. "프레스코 기법으로 그린 것은 그대로 남아 있으며, 마른 상태에서 덧칠한 부분은 젖은 스펀지로 지울 수 있다"

교황과 미켈란젤로의 사이는 계속 껄끄러웠다. 콘디비는 그때의 상황을 이렇게 회고했다. "어느 날 교황이 그에게 언제 작업이 끝나겠느냐고 물었더니, 미켈란젤로는 여느 때처럼 '제가 끝낼 수 있을 때 끝나겠지요' 라고 대답했다. 교황은 화가 치밀어 '끝낼

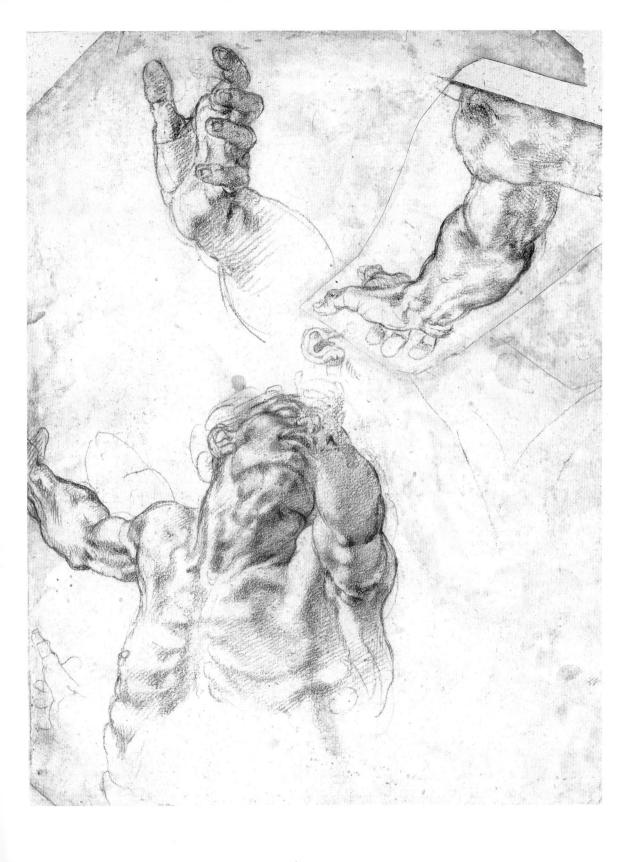

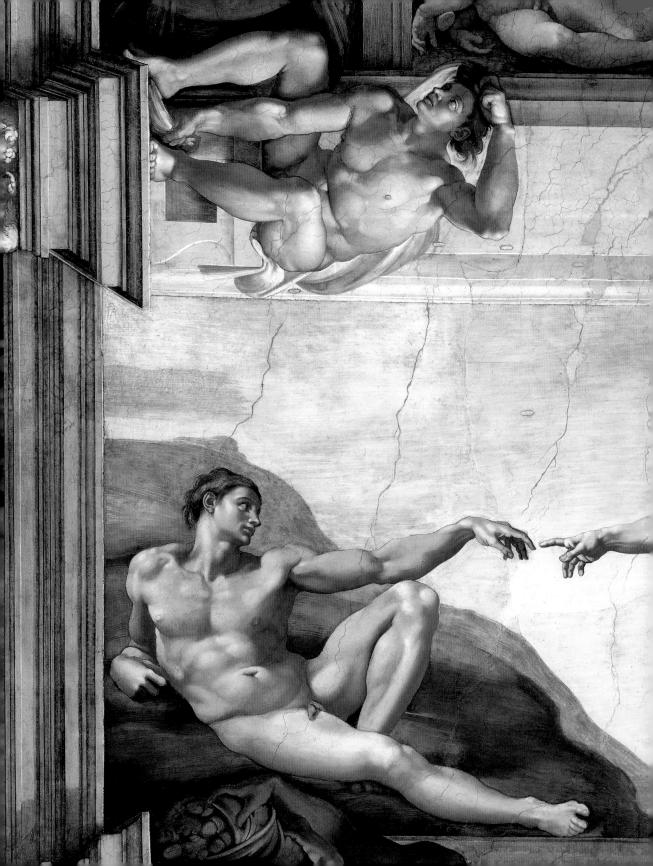

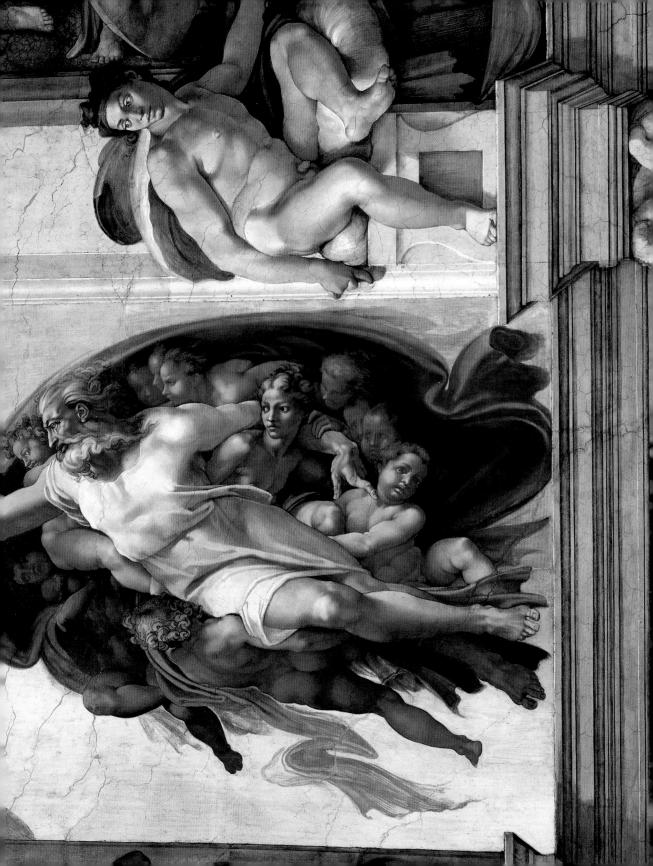

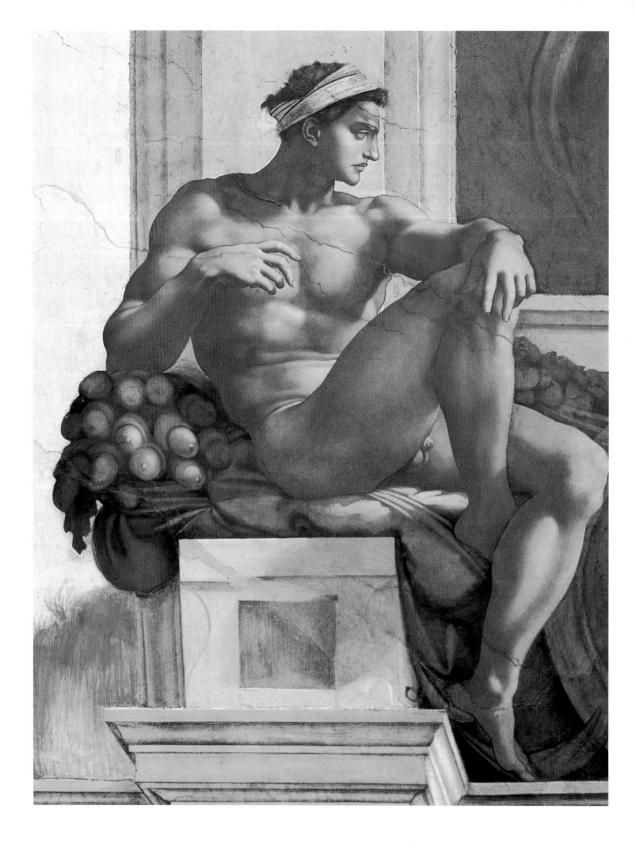

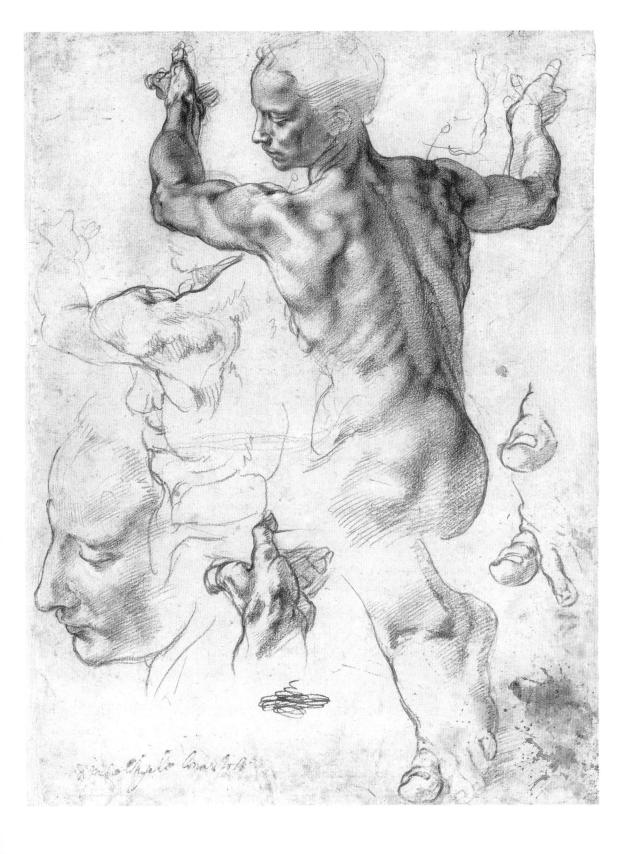

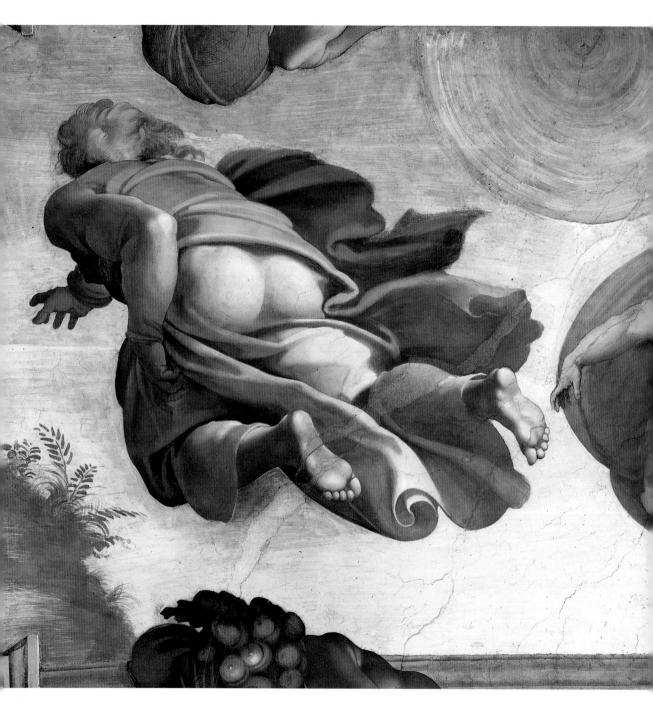

궁륭 사이 여덟 번째 칸, **별의 창조 The Creation of the Stars**, 1511년 프레스코, 280×570cm. 이 부분은 해와 달의 창조를 보여준다.

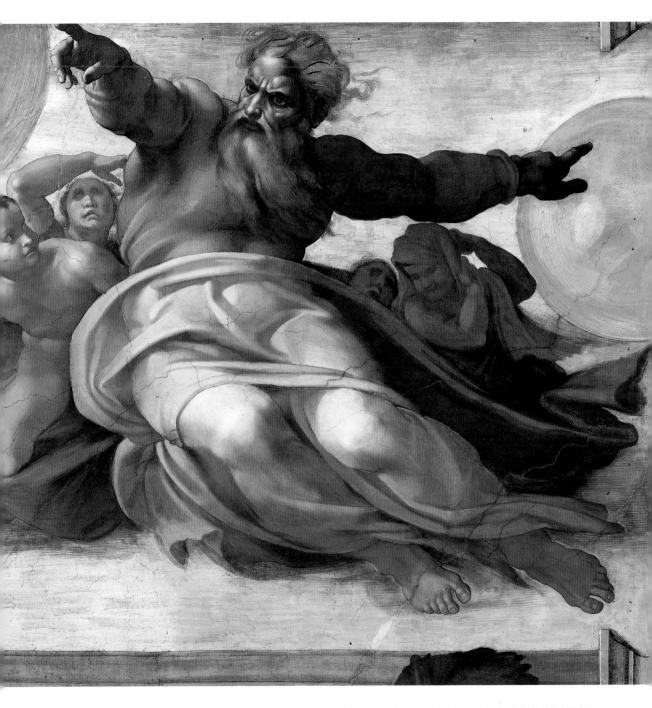

"하느님께서는 이렇게 만드신 두 큰 빛 가운데서 더 큰 빛은 낮을 다스리게 하시고 작은 빛은 밤을 다스리게 하셨다. 또 별도 만드셨다." (창세기 1:16)

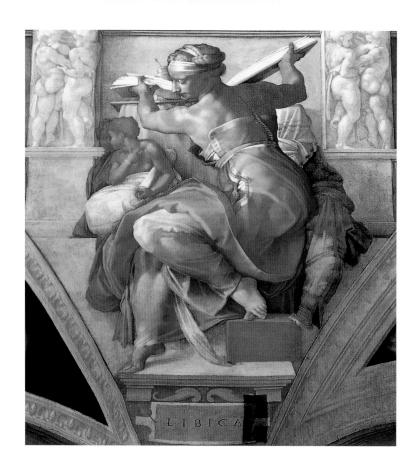

궁륭 사이 아홉 번째 칸, 1511년 〈빛과 어둠의 분리〉는 양 옆의 원형 그림으로 이어진다.

리비아의 여사제

The Libyan Sibyl, 395 × 380cm 시간을 상징하는 큰 책을 접어 제자리에 놓고 있다.

47쪽

예언자 예레미아

The Prophet Jeremiah, 390×380cm 하느님이 그의 백성들과 맺을 새로운 계약을 예고 하고 있다.

이 두 그림은 〈최후의 심판〉을 예견하게 한다. 고뇌 에 잠긴 예레미아의 모습은 종종 화가가 상상한 자 화상으로 해석되기도 한다. 그는 '두 번째 죽음'에 대한 생각과 죄의 무게에 짓눌려 있었다. 수 있을 때라니! 끝낼 수 있을 때라니! 라고 되풀이하며 그를 지팡이로 내리쳤다. 미켈 란젤로는 집으로 돌아가서 즉각 로마를 떠날 준비를 했다. 다행히도 교황은 재빨리 아 쿠르시오라는 젊고 상냥한 소년 편에 500두카트를 보냈다. 아쿠르시오는 최선을 다해서 미켈란젤로를 진정시키고 율리우스 2세를 대신해 사과했다. 미켈란젤로는 그의 사과를 받아들였다."

그러나 프레스코는 여전히 완성되지 않았고, 더욱 조바심이 난 교황은 마침내 미켈 란젤로를 비계 꼭대기에서 밀어버리겠다고 위협했다. 그는 자신의 대작을 보여줄 수밖 에 없었다. 후에 미켈란젤로는 "그래서 이 작품은 내가 원하는 만큼 완성되지 못했다. 교황의 성급함이 작품의 마무리를 방해했다"라고 말했다.

1511년 8월 1일, 교황은 시스티나 예배당의 미사에서 "바로 이곳에서 새로운 그림을 보게 되었다"라고 선언했다. 작품은 1512년 10월에 마침내 완성되었다. 그해 10월 31일, 대중에게 예배당이 공개되었다. 율리우스 2세는 4개월 후 세상을 떠났다. 그는 자신이 주문한 대작을 고작 몇 개월밖에 즐기지 못했다. 거부하는 미켈란젤로에게 조각이 아니라 그림을 강요함으로써 벌을 준 바로 그 사람이 자기 몫의 벌을 받은 셈이었다.

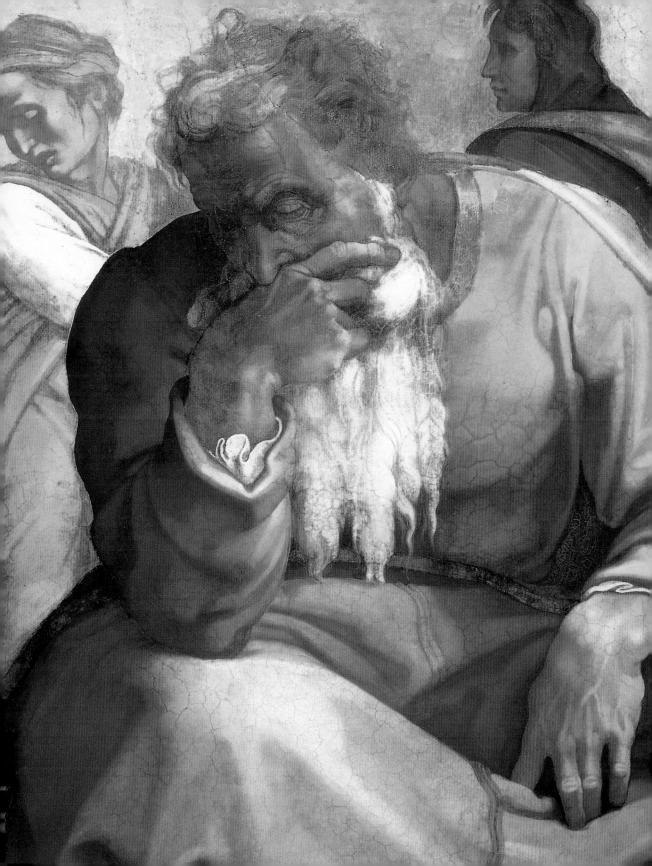

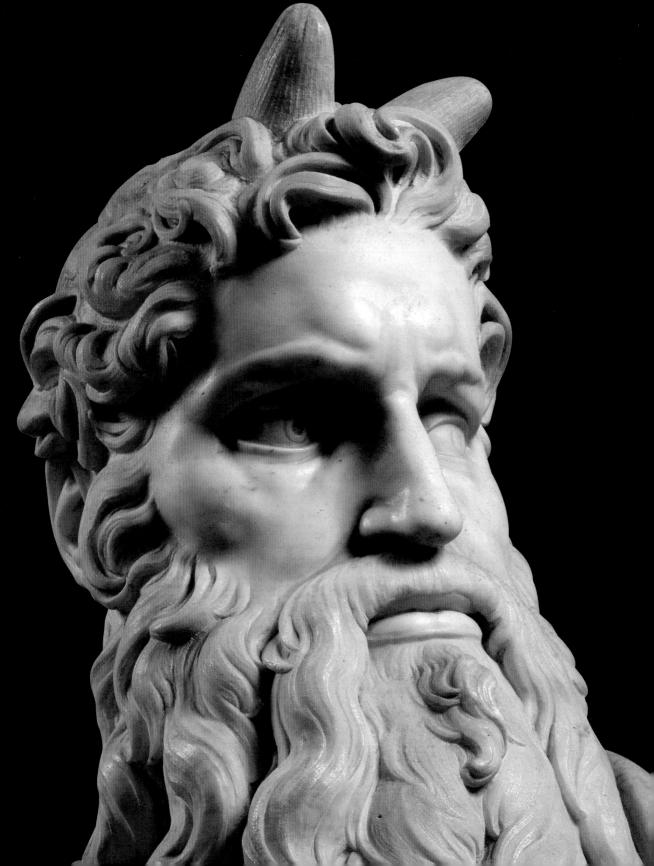

거인의 꿈 1513~1534

시스티나 예배당의 높은 비계에서 보낸 4년간의 고통도 서서히 잊혀져가고, "격노한 바다가 평온을 되찾듯 그의 흥분도 조금씩 잦아들었다."(로맹 롤랑) 프레스코는 명성을 얻었지만, 미켈란젤로는 여전히 조각으로 돌아가기를 열망했다. 특히 그의 마음 한가운데에는 교황 율리우스 2세의 무덤(50쪽)이 있었다. 콘디비는 "미켈란젤로는 다시무덤이라는 비극에 발을 내디뎠다"라고 표현했다. 이 "비극"은 첫 번째 계획이 세워진 1505년부터 마침내 여섯 번째 설계가 실현된 1545년까지 40년이나 이어졌다. 미켈란젤로의 계획은 웅대했지만 끊임없이 연기되었고, 그것이 모두 그의 탓이라고 할수는 없었다. 한 교황이 사망하면 새로운 교황이 선출되었고, 교황들은 각기 자신만의 계획을 가지고 있었다.

지극히 현실적이었던 율리우스 2세는 자신의 무덤을 작은 규모로 지을 것을 유언장 에 명시해놓았다. 그러나 유언 집행자들은 이 요구를 무시한 것 같다. 미켈란젤로는 혼 자서 율리우스 2세의 무덤 작업을 했다. 계획은 더 커져서 이전보다 웅장해졌다. 새로 우 교황 레오 10세(로렌초 데 메디치의 아들 조반니)는 미켈란젤로를 격려했다. 미켈란 젤로는 자신의 의견이 호의적으로 받아들여졌다는 사실이 기뻤다. 후에 그는 이렇게 기 술했다 "교황 율리우스가 사망하고 레오가 즉위했을 때 전임 교황의 유언 집행자인 아 장의 추기경 아지네시스는 율리우스의 무덤을 나의 첫 번째 설계보다 크게 만들기로 결 정했다. 계약이 체결되었다." 미켈란젤로는 7년 안에 일을 끝내며, 그 동안에는 다른 중 요한 작업을 하지 않겠다는 데 동의했다. 그 대가로, 율리우스 2세가 살아 있을 때 이미 받은 3500두카트를 포함해 모두 1만 6500두카트를 받기로 했다. 새로운 설계에는 이교 도 세계에 대한 교회의 승리를 묘사하는 32점의 거대한 조각상들이 포함되어 있었다. 아랫단에는 "교황 율리우스 2세에게 정복당해 교회에 무릎 꿇은 지방들을 표현한 '승리 자'들"(바사리)과, 진정한 믿음을 깨달은 이교도를 표현한 여러 '노예'를 조각할 예정이 었다. 그리고 그 위는 육체에 대한 정신의 승리를 나타내는 〈모세〉와 〈성 파울루스〉의 자리였다. 계약서에는 이 기념비(50쪽 오른쪽 위)를 교회 벽에 설치하도록 명시되어 있 었다 "무덤의 3면에는 각각 2개씩의 벽감을 만든다. 그리고 벽감마다 쌍을 이루는 두 인물상을 집어넣는다. 벽감 양쪽 옆의 기둥들에도 각기 조각상을 새긴다. 벽감 사이에 는 청동 부조를 둔다. 기단 위쪽의 받침대에는 네 인물상이 교황의 상을 떠받치고 있는 모습을 조각한다. 마지막으로 무덤의 꼭대기 장식에는 35뼘 높이의 거대한 다섯 인물상 을 세운다." 그러나 1545년에 완공된 무덤은 이 원래 계획의 극히 일부에 불과했다. 1516년에서 1534년까지 미켈란젤로는 결국 실현되지 못한 거대한 작품을 구상하느라

레다의 두상 습작은 레다와 백조를 그린 그림에서 유일하게 남아 있는 흔적이다. 1530년경 붉은색 초크, 33.5×26.9cm 피렌체, 카사 부오나로티 사실 여인의 얼굴은 청년의 모습이다. 목 아랫부분 의 남자 상의의 일부가 이를 증명한다.

《예언자 요나》 습작, 1512년경 요나는 궁륭 사이 열 번째 칸에 있다. 이 습작 역시 〈도니 톤도〉(10~11쪽)의 성모의 얼굴과 비교된다. 미켈란젤로는 동일한 자세의 인물을 남자와 여자로 번갈아 그리며 성별을 바꾸는 것을 즐겼다.

율리우스 2세 무덤의 〈모세〉의 부분, 1515~1516년경 로마, 산피에트로인빈콜리 교회

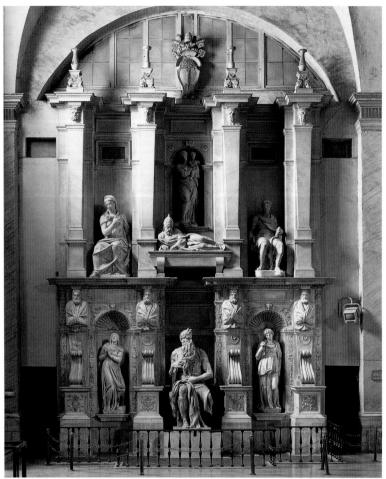

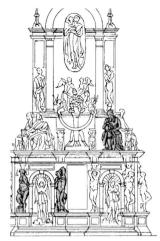

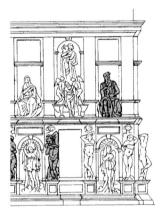

힘을 소모했다.

미켈란젤로는 3년 동안 거의 전적으로 이 기념비에 매달렸으며, 이 작업은 최고의 작품들을 제작하는 영감의 원천이 되었다. 〈모세〉(48, 51쪽)는 이 기념비 전체의 요약본과 같은 작품으로, 원래는 무덤을 장식할 6점의 거대한 인물상 중 하나로 제작되었다. 현재 이 작품은 로마의 산피에트로인빈콜리 교회에 있으며, 덕분에 이곳은 명소가 되었다. 시스티나 천장화의 예언자들의 맏형 격인 모세는 미켈란젤로 자신의 열망을 시각화한 인물이기도 하다. 드 톨네의 표현에 따르면 이 인물은 "분노의 폭발을 억제하고 노여움으로 떨고 있는" 인물이다. 이 기념비의 기본 명제는 차갑고 추상적이며 자족적인 우의였다. 그리고 조각상들의 제작 목적은 '교황의 죽음으로, 모든 덕자(德子)가 죽음의포로가 되었음'을 상징적으로 표현하는 것이었다. 그러나 미켈란젤로는 작품에서 피상적인 거짓말을 벗겨내어 분노의 울부짖음이자 이 세상의 비참함과 인간 삶에 대한 억압에 맞서는 항거로 바꾸어놓았다. 바사리는 "그가 대리석에 신과 같은 특성을 너무 잘 불어넣어 신이 직접 이 거룩한 얼굴에 나타난 듯하다. 깊게 패인 선과 그 선을 따라 흐르는 유려한 곡선, 팔뚝의 근육과 손의 뼈마디와 신경들이 아름답고 완벽하게 재현되었으

〈율리우스 2세의 무덤〉설계의 순차적 변형, 샤를 드 톨네가 재구성

왼쪽은 남아 있는 무덤의 일부이다. 아랫부분에는 모세가 이 기념물 전체의 요약으로 남아 있다. 모세는 미켈란젤로의 영혼을 반영하는 신성한 거울이다. 위쪽은 1513년의 야심 찬 설계이다.

그 아래에 있는 것은 1516년의 설계로, 규모 면에서 이미 축소되었으며 모세가 두 번째 층에 있다.

51쪽 모세

Moses, 율리우스 2세 무덤의 부분, 1513~1515년 1542년 다시 제작

대리석, 높이 235cm

로마, 산피에트로인빈콜리 교회

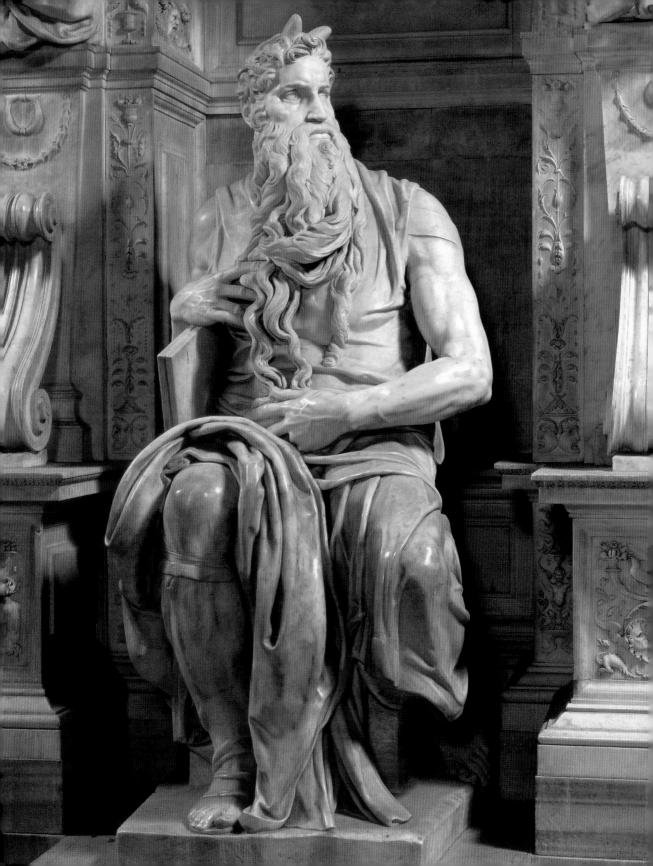

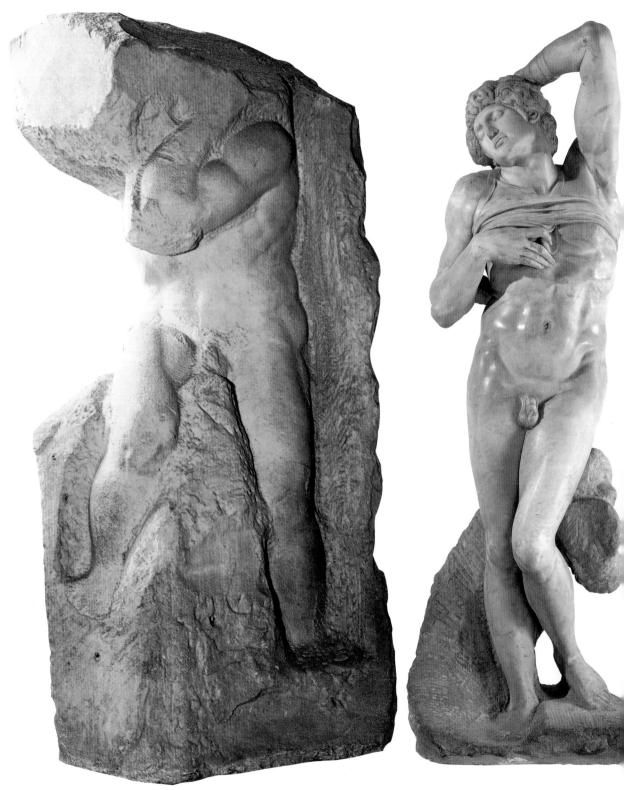

노예 아틀라스 The captive Atlas, 1519~1530년 대리석, 높이 277cm, 피렌체, 아카데미아 미술관

죽어가는 노예 Dying captive, 1513년 대리석, 높이 215cm, 파리, 루브르 박물관

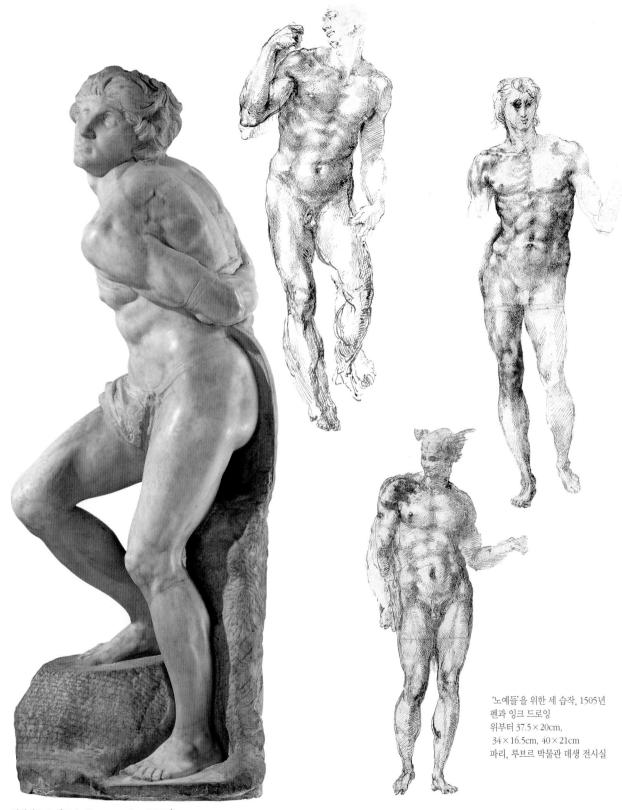

반항하는 노예 Rebellious captive, 1513년 대리석, 높이 215cm, 파리, 루브르 박물관

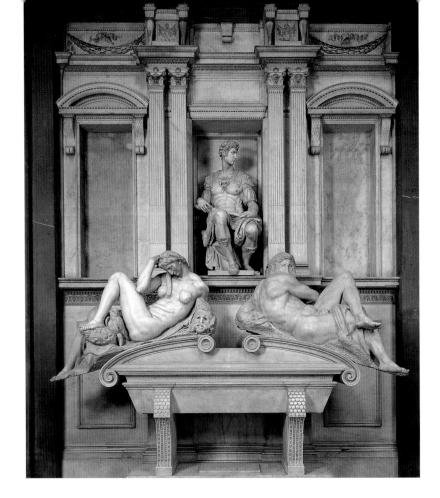

며, 다리와 무릎과 샌들을 신은 발도 진짜처럼 표현되었다"라며 경탄했다.

이 무덤 조각에서 〈죽어가는 노예〉(52쪽)와 〈반항하는 노예〉(53쪽)라는 또 다른 두명작이 나왔다. 두 작품은 무덤 아랫부분의 기둥을 장식할 목적으로 제작되었다. 이 작품들은 원래 진실한 믿음을 알게 된 이교도를 표현하기 위한 것이었으나, 드 톨네는 미켈란젤로가 여기서도 본래의 의도를 뛰어넘어 두 작품을 "노획물에서 육체적 구속에 대한 인간 영혼의 비통하고 절망적인 투쟁의 상징으로" 바꾸어놓았다고 지적했다. 주제가무엇이든 간에 미켈란젤로는 핵심적인 하나의 주제, 곧 자기 자신으로 돌아올 수밖에 없었다.

메디치가 출신 교황은 누구도 전임 교황에 대한 질투에서 자유롭지 못했는데, 특히 또 다른 메디치가 교황의 뒤를 이을 때 그랬다. 레오 10세는 처음 3년 동안에는 전임자를 추앙하는 데 어떤 반대 의사도 보이지 않았고, 미켈란젤로의 꿈을 방해하지 않았다. 그러나 1515년 새 교황은 자신의 조각가가 무덤 작업에서 손을 떼고 자신의 계획에 참여하게 만들고 싶어 했다. 교황은 먼저 미켈란젤로의 귀족적인 자부심을 부추기고, 그의 형을 '코메스 팔라티누스'로 임명했으며, 메디치가 문장의 '팔라'를 세송이 백합과 교황의 모노그램과 함께 부오나로티가의 문장에 넣을 수 있도록 허락했다. 무엇보다 그는 미켈란젤로가 거부할 수 없는 솔깃한 제안을 했다. 그것은 바로 피렌체에 있는 메

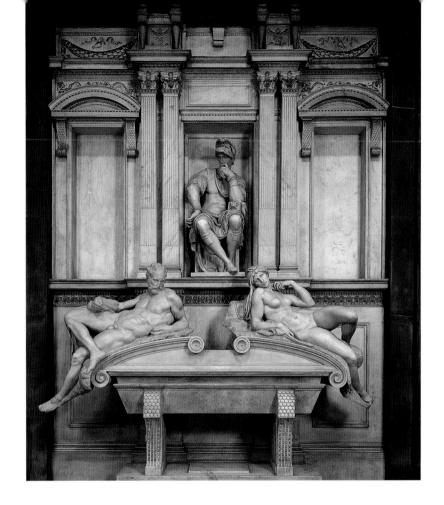

디치가의 산로렌초 교회의 메디치 예배당 파사드를 장식하는 것이었다. 두 가지 작업을 동시에 할 수 있다고 확신한 미켈란젤로는 기꺼이 새로운 임무에 착수했고, 파사드의 초 안(59쪽)을 제작했다. 그의 열정은 1517년 7월 도메니코 부오닌세구이에게 보낸 편지에서 발견된다. "저는 산로렌초의 파사드를 제작하기로 했습니다…… 이탈리아의 모든 건축과 조각을 반영할 생각입니다. 저는 이 일을 6년에 걸쳐 끝낼 것입니다. 도메니코 씨, 제게 교황 성하와 추기경이 원하는 것이 무엇인지 명료한 답을 주십시오. 이 일은 제게 최고의 기쁨이 될 것입니다." 1518년 1월 19일 계약이 체결되었다. 작업의 기한은 8년이었다.

그러자 율리우스 2세의 상속인들은 반격에 들어갔다. 미켈란젤로에게 융통성 있는 새로운 계약을 제안한 것이다. 그는 이 두 작업의 요구가 상충한다는 것을 깨닫지 못하고 즉시 수락했다. 이제 교황의 무덤은 원래 계획했던 크기의 반으로 줄어들어 32점의 인물상이 20점이 되었고, 기한은 9년이었다.

미켈란젤로의 말에 따르면, 그 후 레오 10세는 그가 율리우스 2세의 무덤을 만드는 것을 금지했다. 그는 "교황 레오는 내가 율리우스의 무덤을 만드는 것을 원하지 않았다"라고 적었다. 상황이 다시 어려워진 것이다. 일은 조금도 진척되지 않았고, 1520년 3월 12일 레오 10세로부터 산로렌초 교회의 계약이 취소되었다는 전갈이 왔다. 이번에는 분

로렌초 데 메디치의 무덤 Tomb of Lorenzo de' Medici, 1524~1531년 대리석, 630×420cm 피렌체, 산로렌초 교회 신(新)성구보관실

54쪽 위

줄리아노 데 메디치의 무덤 Tomb of Giuliano de' Medici, 1526~1531년 대리석, 630×420cm 피렌제 산로렌초 교회 신(新)성구보관실

54쪽 아래

〈줄리아노 데 메디치〉의 머리 부분 1526~1533년 대리석, 인물상 전체의 높이는 173cm

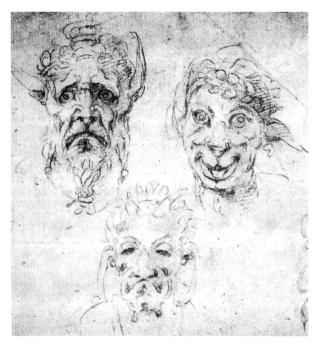

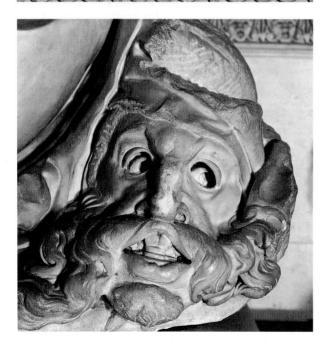

57폭 새**벽 Dawn**, 로렌초 데 메디치 무덤의 부분, 1524~1531년 대리석, 길이 203cm

그로테스크한 두상 습작, 1530년 붉은색 초크, 25.5×35cm 런던, 대영박물관

벽 장식 피렌체, 산로렌초 교회 신(新)성구보관실

< (함〉의 가면, 줄리아노 데 메디치 무덤의 부분, 1526~1533년 대리석 피렌체, 산로렌초 교회 신(新)성구보관실

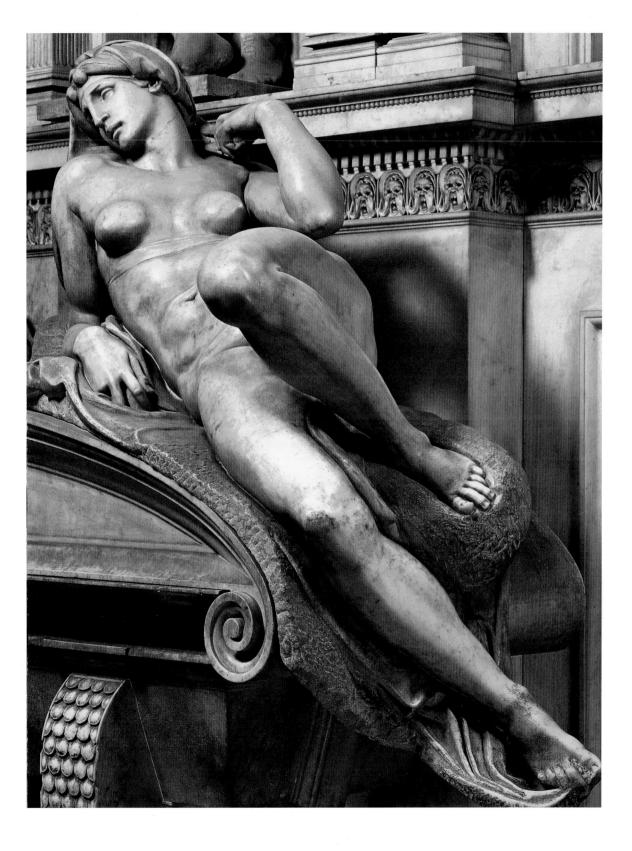

메디치가의 무덤을 위한 설계, 1516~1532년 검은색 초크, 26.4×18.8cm 런던, 대영박물관

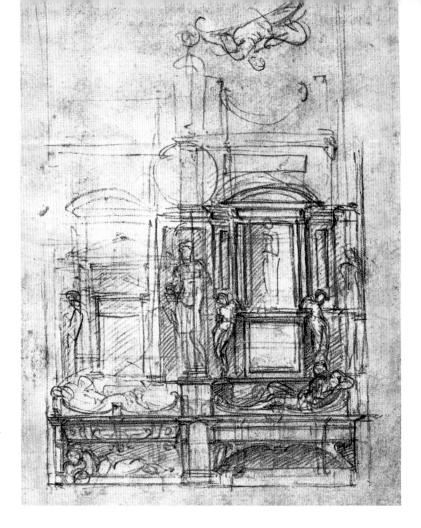

엠플리라고 알려진 자코모 치멘티 레오 10세에게 산로렌초의 파사드와 라우렌치아나 도서관의 설계도를 보여주는 미켈란젤로 Michelangelo presenting his project for the façade of San Lorenzo and other Laurentian projects to Leo X, 1619년 피렌체, 카사 부오나로티

명 미켈란젤로의 잘못이었다. 작업에 대한 욕심과 변덕 때문에 그는 산로렌초의 파사드 도 짓지 못했고 교황의 무덤도 완성하지 못했다.

새로운 교황과 함께 새로운 작업이 진행되었다. 추기경 줄리오 데 메디치는 1523년 클레멘스 7세로 즉위했고 이전의 교황들만큼이나 미켈란젤로에게 작품을 주문하고 싶어 했다. 그는 산로렌초 교회의 새로운 성구보관실의 장식을 의뢰했고, 그곳은 메디치가의 가족 무덤(54~55쪽)이 되었다. 무덤은 모두 6개를 지을 예정이었는데, 각기 위대한 자 로렌초와 동생 줄리아노, 로렌초의 아들인 느무르의 공작 줄리아노, 손자인 우르비노의 공작 로렌초, 레오 10세, 그리고 클레멘스 자신을 위한 것이었다. 교황은 곧이어라우렌치아나 도서관(59쪽)도 의뢰했다.

이 작업들도 좌절되었다. 클레멘스 7세의 탓이 아니었다. 그는 미켈란젤로가 요구한 것보다 3배나 많은 임금을 지불했고 산로렌초에 집도 제공했다. 세심한 정신적 지지도 아끼지 않아, 종종 다음과 같은 애정 어린 격려를 보내기도 했다. "자네도 알다시피교황들은 오래 살지 못한다네. 우리 가족들의 무덤이 예배당에 완성된 것을 보는 것만큼 간절한 소망은 없다네. 도서관도 함께 말일세. 우리는 이 두 일을 모두 자네의 정열

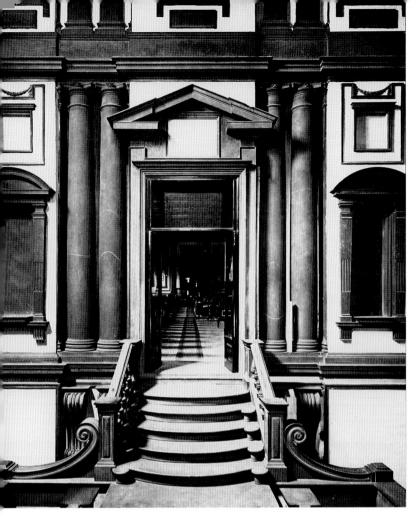

라우렌치아나 도서관 입구와 현관 1524년 처음 계획을 세웠으나, 건축 작업은 1532~1533년에야 끝이 났다.

산로렌초 교회 파사드 습작, 1517년

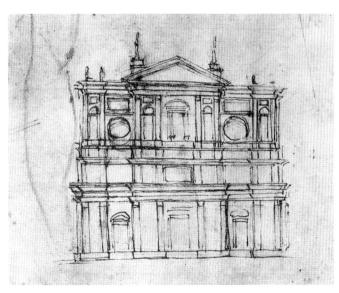

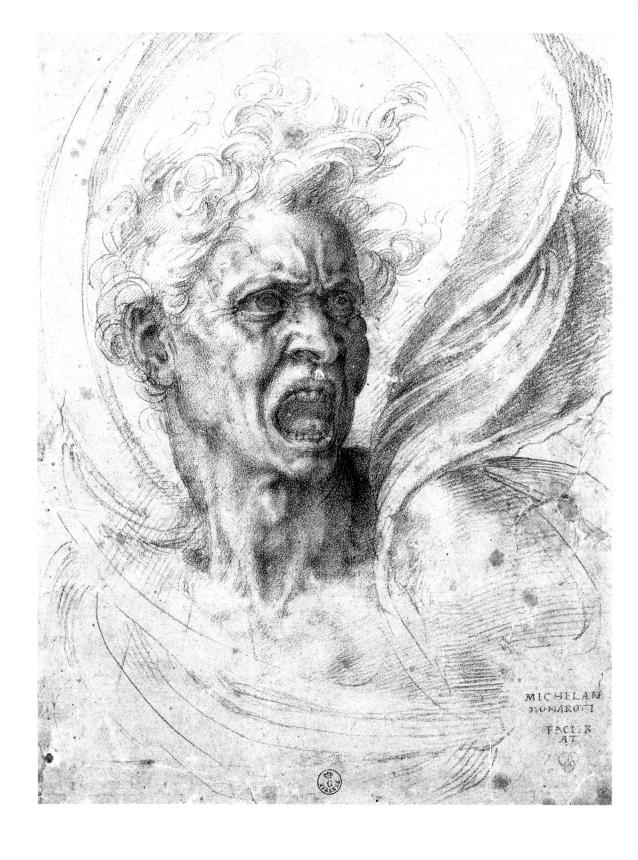

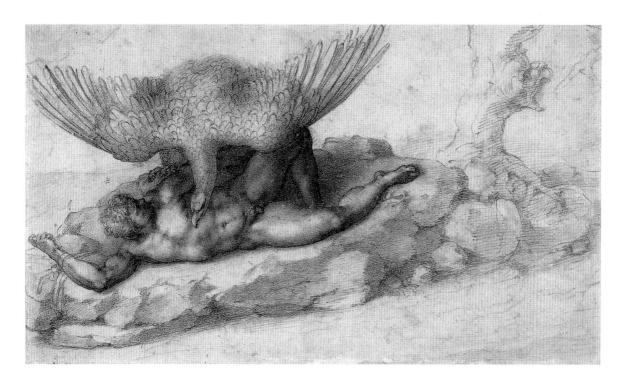

에 맡겼다네." 교황은 미켈란젤로의 건강을 염려해 "로마와 자네의 가족과 자네 자신을 오랫동안 빛낼 수 있도록, 율리우스 2세의 무덤과 우리가 자네에게 맡긴 일들을 제외한 모든 일"도 금지했다. 또한 그에게 "누가 그림을 주문하거든, 붓을 발가락 사이에 끼우 고 네 번쯤 휘두른 다음, '그림이 완성되었소'라고 하게"라고 말했다.

산로렌초의 작업이 한창 진행 중일 때, 피렌체에서 혁명이 일어났다. 미켈란젤로는 자유에 대한 사랑과 메디치가에 대한 의무 중 하나를 선택해야 했고, 혁명의 최전선에 있기로 결정했다. 공화국은 미켈란젤로에게 피렌체의 방어 공사를 맡아줄 것을 청했고, 그는 작업에 뛰어들었다. 그러나 피렌체는 곧 항복할 수밖에 없었다. 교황은 승리했다는 사실에 마음이 관대해져서 자신을 저버린 예술가를 용서했다. 1530년 9월~10월, 미켈란젤로는 자신이 무너뜨리고자 했던 이들을 영광스럽게 만드는 작업에 다시 착수했다.

그러나 메디치가 역시 율리우스 2세만큼이나 운이 없어서, 그들이 주문한 작품은 하나도 완성되지 못했다. 오늘날 우리가 볼 수 있는 작품은 미켈란젤로가 생각했던 것과는 거리가 멀다. 남겨진 조각들은 메디치가에 대한 존경이라는 원래의 주제와는 거의 관련이 없다. 현재 산로렌초 교회를 방문하면 〈낮〉과〈밤〉,〈새벽〉과〈황혼〉(54~55쪽)이라는 두 쌍의 조각을 볼 수 있다. 서로 대비를 이루는 두 쌍은 미켈란젤로가 의도한 "줄리아노 공작은 짧은 생을 보내고 죽음을 맞았다"라는 메시지를 전달하는 데 완전히 실패했다. 이 작품들은 인간의 육체가 시간에 종속되어 있다는 우의만을 남겼다. 오늘날작품을 보는 사람 중 과연 누가 메디치가를 떠올릴 수 있겠는가? 여기서도 우리는 로맹롤랑이 묘사한 시스티나 예배당을 가로질러 불어오는 타는 듯한 건조한 바람을 느낄 수있다. 그러나 여기에는 사람의 아들에 대한 비극적인 기대를 언급하는 요소가 전혀 없다. 단지 텅 빈 부재만이 이 거인들을 내리누른다. 완성된 다른 조각들을 보고 바사리가 미켈란젤로에게 어느 벽감에 놓으려고 했었는지 알려 달라고 했지만 허사였다. 아무도

티티오스 **Tityus**, 1553년경 검은색 초크, 19×33cm 윈저궁, 왕립도서관

카발리에리에게 선물한 이 에로틱한 밑그림은 젊은 남자를 향해 타오르던 미켈란젤로의 '불꽃'을 상기 시킨다.

60폭 저주받은 영혼 The damned soul, 1525년경 검은색 잉크, 35.7×25.1cm 피렌체, 우피치 미술관 헤라클레스의 세 가지 과업 Three of the tasks of Hercules, 1530년 붉은색 초크, 27.2×42.2cm 원저궁, 왕립도서관

톰마소 데이 카발리에리에게 선물로 준 드로잉.

그 조각들을 어디에 놓으려고 했는지 알아내지 못했다.

미켈란젤로가 피렌체를 떠날 때, 라우렌치아나 도서관은 현관과 천장만 완성되어 있었다. 계단은 아예 시작도 못한 상태였고, 진행하기로 결정했을 때는 어디서도 설계도를 찾을 수가 없었다. 바사리는 다시금 세부에 관해 물었고, 미켈란젤로는 상냥하게

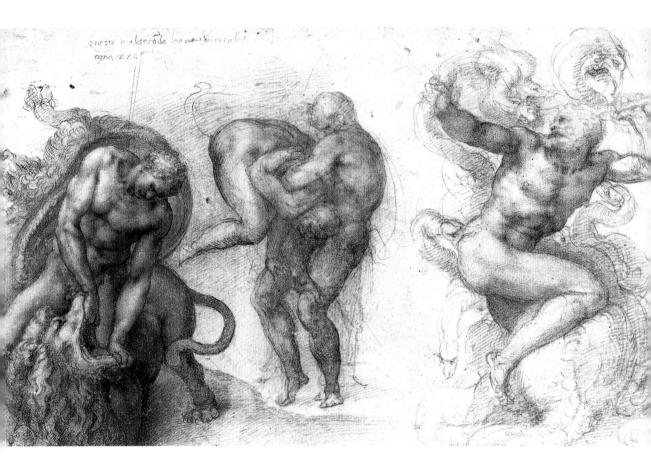

69* 파**에톤의 추락 The Fall of Phacton**, 1533년경 검은색 초크, 41.3×23.4cm 원저궁, 왕립도서관 파에톤은 티티오스(61쪽), 가니메데스(1쪽)와 함께 카

과에본는 더디오스(61속), 가니메네스(1속)와 함께 가 발리에리에게 현정한 '아름다운 용모의 힘----'이라는 에로틱한 연작에 등장하는 세 번째 영웅이다.

"나에게 아름다운 용모의 힘만큼 자극적인 것이 무엇이 겠는가? 다른 모든 것을 보잘것없어 보이게 하는 은총 에 의해 아름다운 영혼들 사이로 살아서 올라가는 것 외 에는 세상의 어떤 것도 나를 기쁘게 하지 못하라라. 모드 자포이 지시로 그거요 만드 사라가 닫아다며 내

모든 작품이 진실로 그것을 만든 사람과 닮았다면, 내가 모든 고귀한 인물을 사랑하고 열망하며 신성히 여겨 공경하고 존중한다면 정의가 왜 내게 유죄를 선고하겠는가?"(소네트 279의 부분) 『미켈란젤로: 시』, 크리스토퍼 라이언 번역, J. M. 덴트, 1996

대답해주었다. "그는 까다롭게 굴지 않았으며, 마치 꿈에서 본 듯한 어떤 계단에 관한 모호한 구상을 기억해내려고 애썼다. 그러나 그는 그것이 자신이 의도했던 구상이라고 생각하지는 않았다. 너무 이상했기 때문이다."

로맹 롤랑의 말에 따르면 "그는 모든 작업을 포기하고 기억에서 완전히 지워버렸다. 아니면, 그 작업들과 함께 그의 기억이 지워진 것인지도 모른다." 미켈란젤로는 "내 마음 과 기억이 나를 앞질러가. 앞으로 다가올 세계에서 나를 기다리고 있다"라고 고백했다.

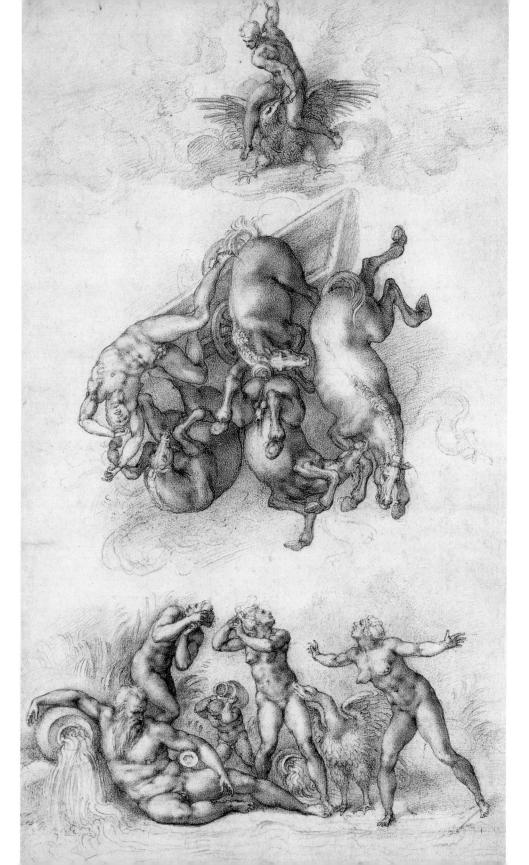

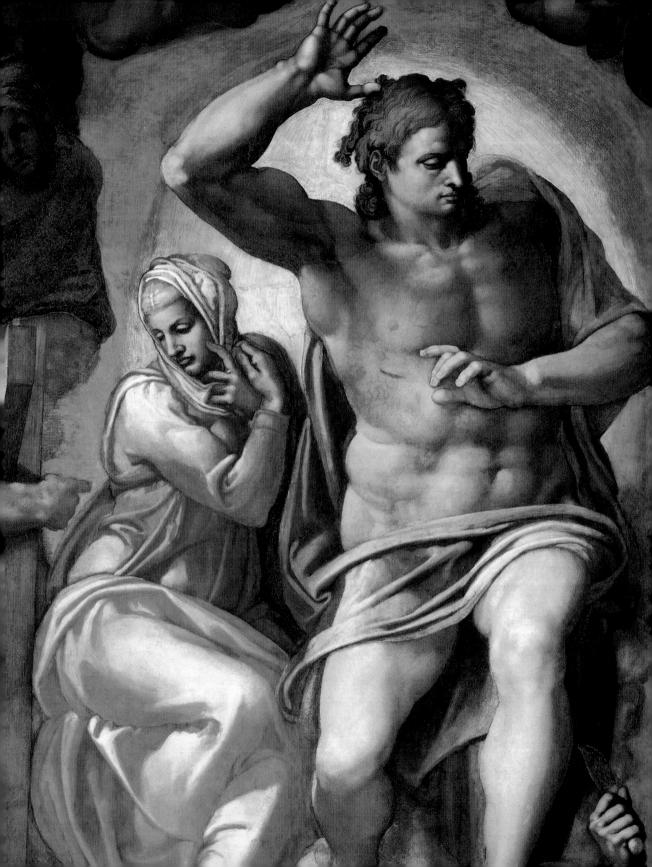

사랑의 불꽃 1535~1547

일찍부터 겪은 인생의 혹독함과 거듭되는 실패로 지칠 대로 지친 미켈란젤로는 1534년 9월 23일 로마로 돌아왔다. 그는 1564년 세상을 떠날 때까지 이곳에 머물렀다. 이제 그와 견줄 만한 경쟁자도 없었다. 그는 이탈리아 미술계를 장악했고 모든 이의 존경을 한 몸에 받았다. 그러나 내적으로는 극도로 혼란스러웠다. 마음은 사랑을 갈구했고, 그는 부정했을지 모르지만 지적인 고독을 견딜 수 없었다. 죽음과 죄가 늘 그를 따라다녔다. 스스로를 쓸모없다고 생각한 그는 '두 번째 죽음', 곧 지옥에 대한 공포 속에서 살았다.

"나는 죄를 지으며, 나 자신을 죽이며 살아간다. 내 삶은 더 이상 나의 것이 아니라 죄의 것이다. 내 선함은 하늘이 내게 주신 것이지만, 나의 악함은 나 자신에 의한 것, 내 가 빼앗긴 자유 의지에 의해 생겨난 것이다."

미켈란젤로의 고통의 근원은 1532년 알게 된 잘생기고 품위 있는 톰마소 데이 카발리에리에게 느낀 무조건적인 사랑이었다. 그는 사랑하는 사람 곁에 머물기 위해 로마에 정착했다. 파괴적으로 다시 타오르는 구원의 열정은 최고의 찬사로 표현되었다. 그는 카발리에리에게 이렇게 썼다. "당신의 이름이 나의 가슴과 영혼을 충만하게 합니다. 당신의 이름을 떠올릴 때마다, 그 달콤함으로 나는 고통도 느끼지 못하고 죽음도 두렵지 않습니다. 당신과 눈을 맞추는 상상만으로도 나는 행복에 빠져듭니다."

미켈란젤로의 열정은 사람들의 입에 오르내렸고, 뒷말과 추잡한 암시의 대상이 되었다. 그러나 이것은 부당한 일이었다. 미켈란젤로가 감각과 파괴적인 욕망의 노예가되었다고는 하나, 그의 영혼은 어느 때보다도 그것들을 통제하려고 노력했다. 이 길고도 때로는 절망적인 싸움에 관한 일화는 그의 여러 소네트에 자세히 묘사되어 있다.

"만약 내 눈을 멀게 하는 이 지극한 아름다움이 곁에 있을 때 내 심장이 견디지 못한다면, 또 그 아름다움이 멀리 있을 때 내가 자신감과 평정을 잃는다면 나는 어떻게 될 것인가? 어떤 안내자와 호위자가 있어 나를 지탱해줄 것이며, 다가오면 나를 태워버리고 떠나면 죽게 만드는 당신으로부터 나를 지켜줄 것인가?"

사람들은 오랫동안 이런 시들을 가상의 여인들에게 바친 것이라고 오인해 단어의성(性)을 고쳐 넣었다. 이 전통은 1632년 미켈란젤로 조카의 아들이 미켈란젤로의 첫 시집을 출판하면서 시작되어 1863년 체사레 구아스티판이 나올 때까지 계속되었다. 이 책은 원문을 복구한 것이긴 했지만. 구아스티는 톰마소 데이 카발리에리라는 인물이 역사

비토리아 콜론나의 초상으로 추정, 1536년경 펜과 잉크 드로잉 위에 붉은 색 초크로 가필 32.6×25.8cm, 런던, 대영박물관

ヵ 《최후의 심판〉을 위한 습작(부분), 1534~1535년경 검은색 초크, 40×26cm 런던, 대영박물관

(최후의 심판〉의 그리스도와 성모 부분, 1536~1541년 프레스코, 전체 면적 1700×1330cm 바티칸, 시스티나 예배당

시스티나 예배당의 심판관 그리스도와 성모를 둘러싼 〈사도와 성인들〉의 승천을 위한 습작(부분), 1535년 검은색 초크, 34.4×29cm 바운. 보나 미술관

67零

최후의 심판

The Last Judgement

이 거대한 그림은 세로 17m, 가로 13m가 넘는다. 이 그림은 제단 위의 벽 전체를 차지한다.

미켈란젤로는 첫 밑그림을 1535년 가을에 제작했고, 1541년 11월 18일에 프레스코를 완성했다.

상 실존했음을 시인할 정도로 대담하지는 못했다. 대신 그는 그 이름 뒤에 미켈란젤로가 평생 사랑했던 유일한 여인, 비토리아 콜론나(오른쪽)가 숨어 있다고 믿으려 애썼다.

피에르 레리스는 이 시집을 프랑스어로 펴내면서(1983년 마자린판) 이렇게 언급했다. "직업 시인도 아니고, 이 모든 소네트를 출판할 생각도 없었던 그가 고작 자기 자신과 카발리에리를 기만하고, 그의 시를 읽을 수 있었던 몇몇 친구들을 속이려고 이런 작품을 썼겠는가? 이는 이상한 생각이며, 미켈란젤로라는 천재의 무뚝뚝하고 올곧은 성향과도 어울리지 않는다." 그는 이렇게 이어나갔다. "지금까지, 미켈란젤로 주변의 여인이라곤 그가 조각한 성모 마리아뿐이었다. 그의 작품에 등장하는 대부분의 여체는 남자 모델의 몸을 스케치한 것이거나 고전적인 조각을 재구성한 것이었다." 그가 남긴 마지막 시들이 '아름답고 잔인한 여인'에게 바쳐진 것은 사실이다. 그러나 에토레 바렐리는 '이 여인'이 "아주 신비롭게도 미켈란젤로 전 생애의 어떤 기록에도 등장하지 않아시에만 나타나는 가상의 여인처럼 보인다"라고 말했다.

미켈란젤로는 딱 한 번 여성이 등장하는 에로틱한 작품을 구상했던 것으로 보이는

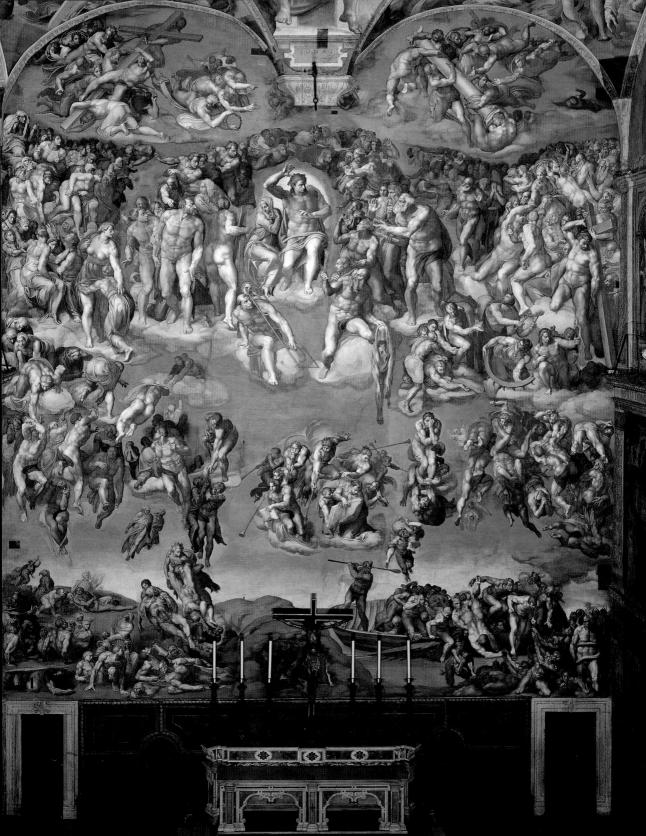

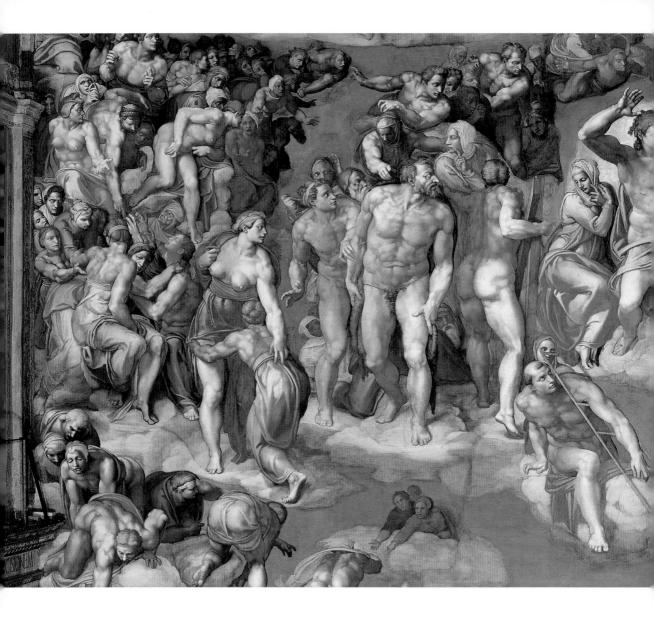

〈최후의 심판〉의 부분

미켈란젤로 이전에 최후의 심판을 그린 그림들에서는, 성 마태오가 묘사한 대로 심판관 그리스도가 "영광스러운 옥좌에 앉아 계신" 모습으로 나타났다. 그리고 옆에는 "이스라엘의 열두 지파를 나타내는 옥좌 위에" 사도들이 앉아 있었다. 따라서 미켈 란젤로가 그린 그리스도의 모습은 당시의 관람자들에게 충격을 주었다. 앉아 있지도 않고, 수염도 기르지 않았기 때문이다. 그리스도는 부드러운 피부에운동선수처럼 단련된 육체의 잘생긴 젊은 남자로, 무시무시한 최후의 처벌이 아니라 세상과 인생의

고뇌의 끝에 오는 평화를 나타내는 듯한 몸짓을 취하면서 팔을 들어 올리고 앞으로 걸어 나오는 듯 보인다.

축복받은 성인들과 순교자들이 그리스도를 둘러싸고 있다. 그 중 중심인물은 왼쪽에 있는 세례자 성요한이다. 그는 오른쪽에 있는 성베드로와 대칭을이룬다. 성베드로는 예수에게 두 개의 커다란 열쇠를 바치고 있는데, 두 열쇠는 각각 인간을 구속하는 힘과 죄로부터 해방하는 힘의 상징이다. 이 힘은 교황에게 위임되어 있었다.

그리스도의 아래에는 석쇠를 들고 있는 성 라우렌

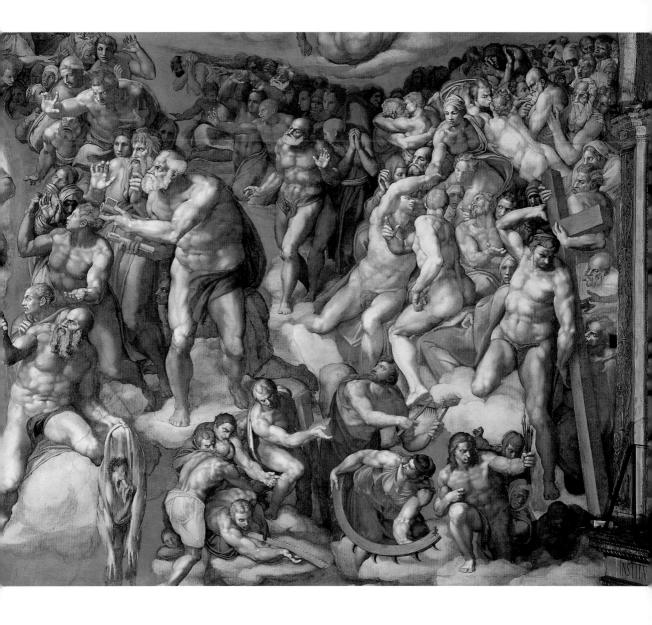

티우스와 순교할 때 벗겨진 자신의 살가죽을 들고 있는 성 바르톨로메오가 있다. 이 살가죽은 분명 화 가의 극적인 자화상으로 보인다. 즉, 미켈란젤로가 지녔던 '육체'와 '죄'에 대한 공포뿐만 아니라 정신 적 부활과 구원에 대한 열망을 나타내는 또 다른 기 호이다.

미켈란젤로에게 이 벌거벗은 신체들이 지닌 아름다움은 '육신이 부활'하는 날 선택받은 이들의 영광을 의미했다. 그러나 이 그림을 처음 본 많은 이들에게 이러한 신체는 외설적으로만 느껴졌고, 강한 불만 을 불러일으켰다. 결국 이 프레스코는 철거 위기에 놓였다. 그러나 교황 파울루스 4세는 거슬리는 부분에 적절한 옷을 덧입혀 그려 넣는 것으로 충분하리라 생각했다. 다니엘레 다 볼테라가 이 작업을 맡았는데, 덕분에 그는 '브라게토네(바지 만드는 사람)'라는 별명을 얻었다. 우리 시대에 와서야 요한네스파울루스 2세의 지시로 마침내 〈최후의 심판〉이 복원되었고, 있는 그대로의 상태로 교회로부터 '인간육체의 신학에 봉헌된 신전'으로 인정받았다.

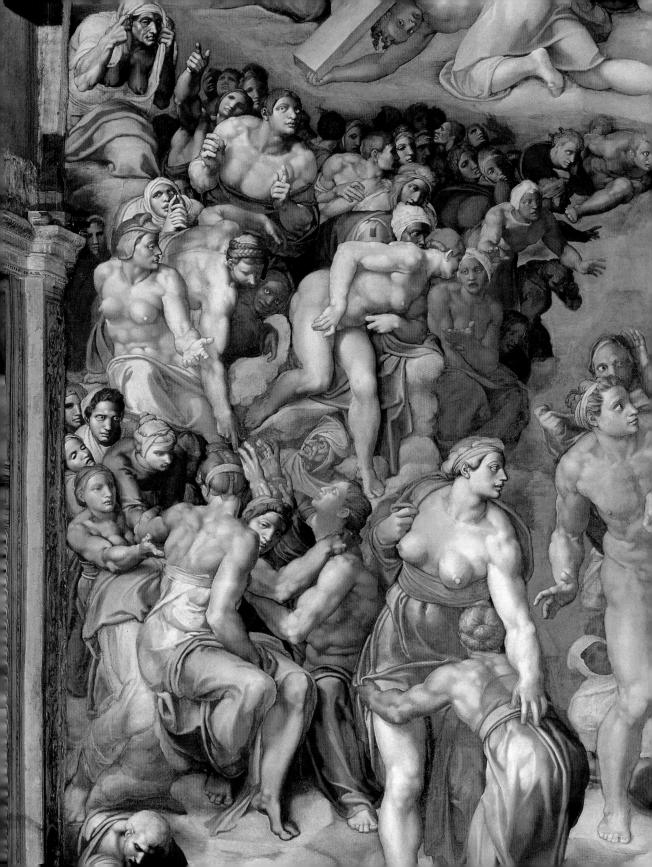

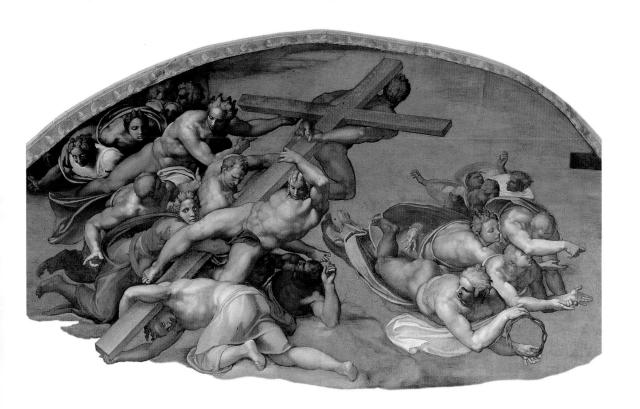

데, 바로 〈레다와 백조〉이다. 붉은색 초크로 세밀하게 묘사한 레다의 두상 습작(49쪽)이지금까지 남아 있다. 그런데 이마저도 작업실에서 일하던 청년을 모델로 그린 것 같다. 목 아랫부분에 남자 상의 가장자리가 보이기 때문이다. 반면, 카발리에리를 위해서는 〈가니메데스의 납치〉(1쪽)나 독수리가 영웅의 간을 쪼아 먹는 모습을 묘사한 〈티티오스〉(61쪽)를 포함해 여러 점의 에로틱한 밑그림을 제작했다. 두 영웅은 모두 '그의 내부에서 타오르는 불꽃'을 상징한다. '아름다운 용모'를 기리는 이 연작은 전차를 타고 포 강으로 거칠게 내달리는 세 번째 영웅 〈파에톤〉(63쪽)으로 완성된다.

미켈란젤로의 생애에 여자는 단 한 명뿐이었는데, 애인이 아니라 정신적 동반자였다. 그녀는 바로 페스카라 후작부인 비토리아 콜론나였다. 미켈란젤로는 그녀를 위해 종교적인 드로잉 연작을 그렸다. 1538년에 이들은 매주 일요일 몬테카발로에 있는 산실베스트로의 도미니쿠스회 수도원에서 만났다. 콜론나는 차갑고 남성적인 얼굴을 한미망인이었다. 미켈란젤로는 연가 중 한 편에서 그녀를 "여인 속의 남성"으로 묘사했다. 콘디비의 말에 따르면 "그는 그녀의 성스러운 마음을 사랑했다." 종교적 회의로 번민하던 콜론나는 수도원에 들어갔지만, 친구를 위로하기 위해 정기적으로 로마로 돌아와 미켈란젤로가 회의와 절망을 이겨내고 작업에 전념할 수 있게 독려했다. 그녀 덕택에 그는 신앙심을 되찾았고, 다시는 믿음을 저버리지 않았다. 미켈란젤로는 그녀에게 헌정하는 연가에서 그녀야말로 "나 자신과 천국을 이어주는 진정한 중개자, 신성한 여인"이라고 썼다. 그는 그녀와 함께 자신의 고통이 가파른 구원의 길로 끌어 올려지기를 바라며그녀에게 자신이 있는 낮은 곳까지 내려와 달라고 간청했다. 어떤 점에서 비토리아와 미켈란젤로의 관계는 베아트리체와 단테의 관계와 닮아 있었다. 미켈란젤로는 단테의 시

〈최후의 심판〉의 부분 왼쪽 루네트의 천사들이 십자가를 들어올리고 있다.

703

〈최후의 심판〉의 부분

원형을 이룬 성인들의 가장 왼쪽에는 여사제와 구약의 여성 인물들과 함께 축복받은 여인들인 성녀, 동정녀와 순교자가 모여 있다. 무릎을 굽힌 어린 소녀를 보호하는 것처럼 보이는 거대한 인물은 보통이브로 간주된다

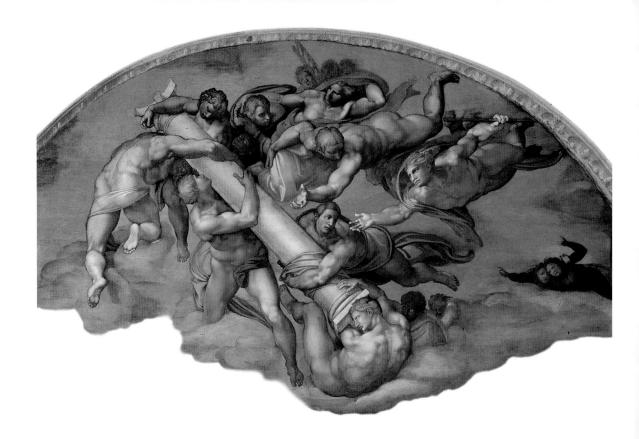

〈최후의 심판〉의 부분

오른쪽 루네트에는 '책형 기둥'을 일으켜 세우고 있는 천사들이 등장한다. 이 기둥은 벽의 중심 쪽으로 기울어져 있어서 왼쪽 루네트에 등장하는 십자가와 대칭을 이루는 듯하다.

73四

〈최후의 심판〉의 부분

그리스도 오른쪽에는 선택받은 자들이 서 있다. 십 자가를 지고 있는 커다란 인물은 골고타 언덕으로 가는 길에 예수를 도왔던 키레네 사람이나 선한 도둑 디스마스 등으로 다양하게 해석된다. 오른쪽 아랫부분에 있는 성 세바스티아누스는 고전적 누드의 전형이며, 자신의 순교의 상징인 화살을 손에 들고 있다. 왼쪽에는 알렉산드리아의 카타리나가 성 블라시우스를 쳐다보고 있다. 원래의 그림에서는 두명 모두 벌거벗고 있었다. 카타리나의 몸짓 — 미켈란젤로가 즐겨 그리던 남성의 성기를 바라보는 포즈(10~11쪽 〈도니 톤도〉, 39쪽 〈아담과 이브〉) — 은당대의 관람자들을 분노케 했다. 다행히도 브라게 토네는 이 '외설스러운 자세'를 베일로 가렸다.

를 암송했으며, 베아트리체와 단테의 영적인 우정에 깊은 감동을 받았다. 비토리아의 말에 따르면, 그들은 "그리스도교적인 매듭으로 묶여" 있었다. 톨네는 당시 미켈란젤로 가 작업 중이던 시스티나 예배당의 〈최후의 심판〉의 수많은 세부에서 그녀의 영향을 느 낄 수 있다고 주장했다

다시 새로운 교황이 즉위했고, 새로운 계획이 세워졌다. 클레멘스 7세의 뒤를 이은 교황은 파르네세가의 파울루스 3세였다. 자신의 임기 중에 로마와 교회의 권위를 복원하고자 했던 새 교황은 〈최후의 심판〉을 주문함으로써 미켈란젤로의 오랜 계획을 되살렸다. 교황은 자신의 신임을 보증하기 위해, 1535년 9월 1일 미켈란젤로를 교황 전속 최고 건축가이자 조각가, 화가로 임명하는 교서를 내리고, 매년 금화 1200에퀴를 장려금으로 평생 지불하기로 약속했다. 이에 대한 보답으로 미켈란젤로는 시스티나 예배당의 장식을 완성하고 제단 위 큰 벽을 뒤덮고 있는 페루지노의 프레스코들을 대체하는 일에 착수했다. 예배당 벽에 새로운 그림을 그리는 작업은 분명 미켈란젤로에게 큰 기쁨을 주었을 것이다. 그는 페루지노를 "완고한 구식"이라고 경멸했기 때문이다. 미켈란젤로는 1536년부터 1541년까지 〈최후의 심판〉에 혼신의 힘을 쏟았다. 그 무엇도 그를 멈출 수없었다. 심지어 비계에서 추락해 다리를 심하게 다치기까지 했으나 미켈란젤로는 잠시도 쉬지 않았다. 이 대작은 1541년 성탄절에 완성되었다.

대중은 다시 한 번 수백 명의 인물로 들끓는 어마어마한 화면(가로 13미터, 세로 17미터)을 마주하게 되었다. 미켈란젤로는 노년인 61세부터 66세까지 이 거대하고 힘이

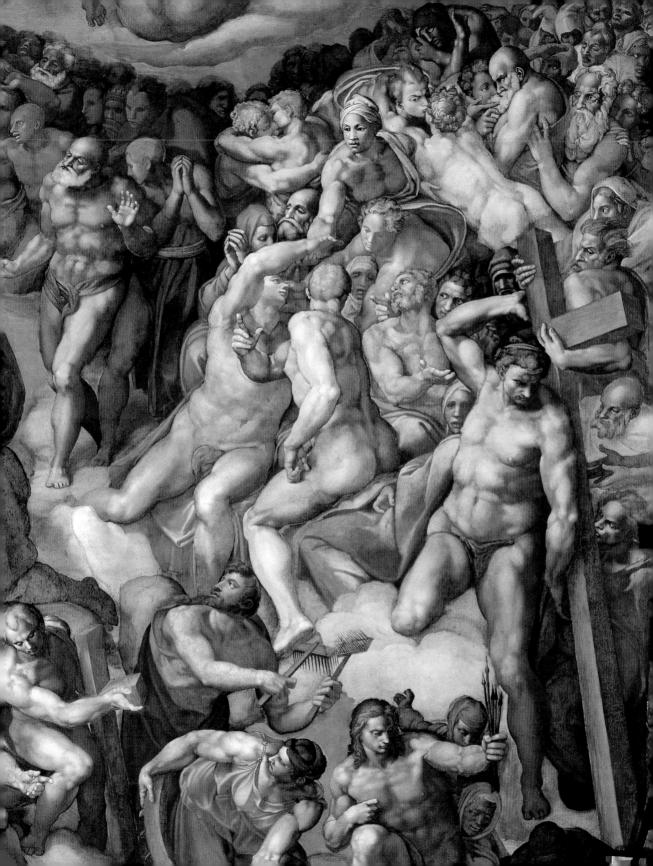

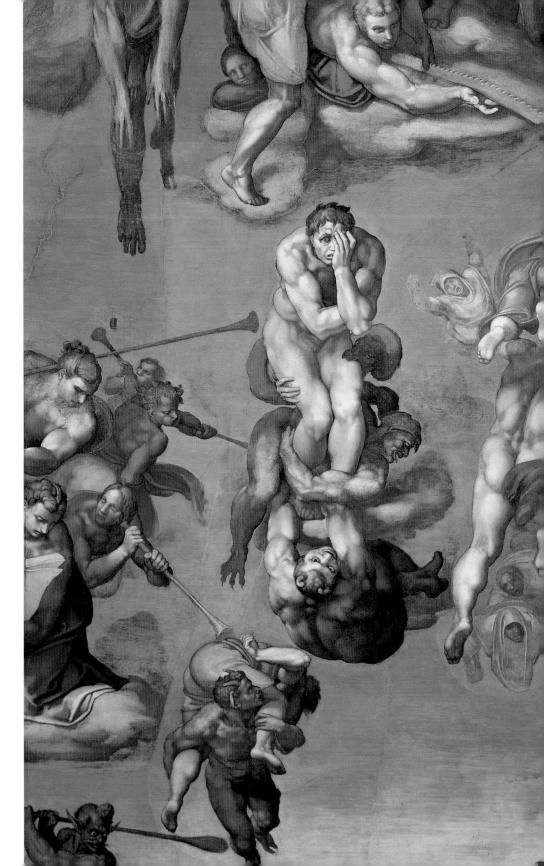

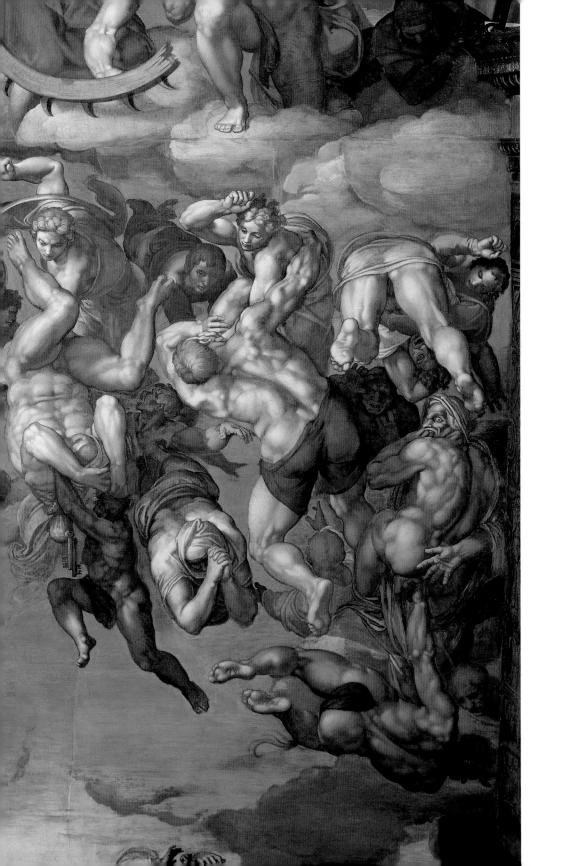

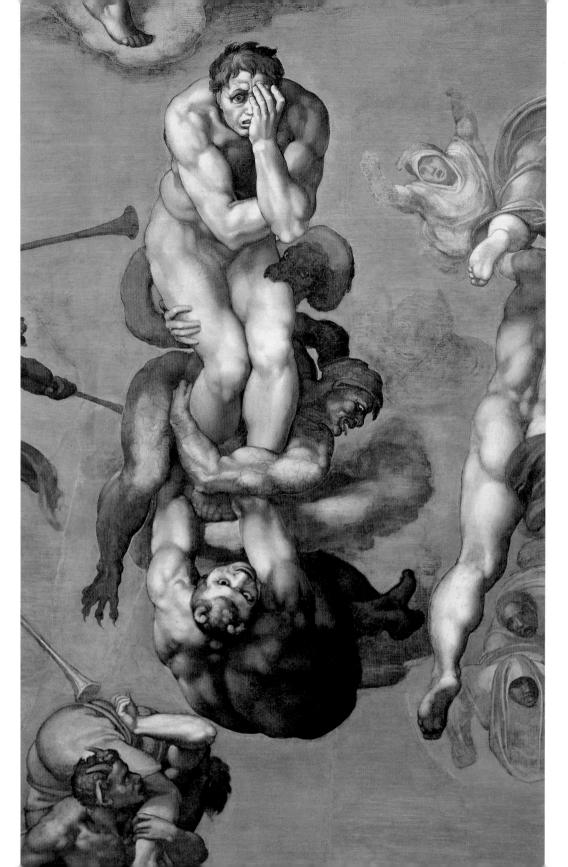

넘치는 작품을 완성했다. 이 대작은 고된 노동과 고통으로 얼룩진 일평생도 이 '소름끼치는' 인간(율리우스 2세가 그를 이렇게 부른 적이 있다)의 생기를 고갈시키지 못했음을 증명 — 만약 증거가 필요하다면 — 한다. 교황은 계속 바뀌었지만 미켈란젤로는 그 자리에 있었다. 세월도 그를 누그러뜨리지 못했다. 무수히 많은 거대한 육체 속에는 공포와 죽음이 깃들어 있다. 층층이 쌓인 인물들은 건장한 체격에 수염이 없는 화면 중앙의예수(64쪽) 주위에서 무리를 이루어 소용돌이치면서 숨이 막힐 듯 불안한 느낌을 자아내며, 결국에는 깊은 나락으로 집어삼켜질 것 같다.

성인들과 순교자들(68~69쪽)은 자신이 고문을 당할 때 사용된 형구들을 보란 듯이 휘두르고 있다. 성모 마리아마저도 그 장면에서 눈을 돌렸다(64쪽). 윗부분에서는 영혼과 천사들이 난폭하게 주먹질을 하며 싸운다. 아랫부분에는 단테의 작품에서 빌려온 뱃사공 카론(「지옥편」, Ⅲ, 109쪽 이하)이 있다. "눈에서 불을 뿜으며 노를 휘두르는" 카론 앞에는 지옥의 망령들이 도살장에 끌려가는 양떼처럼 쌓여 있고, 악마들은 소리 지르는 영혼들을 붙잡아 끌어 내린다(74~76쪽).

로맹 롤랑은 "이런 작품에는 분노와 복수와 증오가 겹겹이 쌓여 있다. 원초적인 거대한 에너지에 의해 정화되지 않는 한 이런 감정들은 견뎌낼 수 없다. 그러니 이것이야 말로 '예언자'와 '여사제'들이 기다리고 있던 것이 아니겠는가! 이것이 바로 천장의 그림에 표현된 발작적인 고통의 의미다! 인간 역사의 준엄한 결말은 물론 그리스도교 사상의 핵심과 일맥상통한다. 그러나 표현방법이 너무나 대담하고 자유로웠기 때문에 대부분의 그리스도교인들의 반발을 샀다. 다른 모든 면에서도 그렇듯, 신앙에서도 귀족적인 미켈란젤로는 이 같은 반응에 신경 쓰지 않았다"라고 언급했다.

교황의 의전관 비아조 다 체세나는 공식적으로 이렇게 논평했다. "이처럼 거룩한 장소에 부끄러운 부분을 아무렇지 않게 드러낸 수많은 나체를 그린 것은 매우 그릇된 일이며, 이 작품은 교황의 예배실이 아니라 욕장이나 매춘굴에나 어울린다." 미켈란젤로는 지옥의 망령들 속에 비아조의 초상을 그려 넣음으로써 그에게 복수했다. 미노스의 모습으로 표현된 비아조는 "다리에 똬리를 튼 큰 뱀과 악마의 무리 한가운데에" 있으며, 무감각하고 타락해 보인다.

비아조의 이런 반응은 상식적인 것이었다. 세르니는 교황의 측근인 곤차가 추기경에게 이렇게 보고했다. "성하, 그 작품은 교황께서 상상하시는 만큼 아름답습니다. 하지만 제일 먼저 위선자들이 인체의 일부가 적나라하게 드러나 보인다는 이유로, 그러한 장소에 나체가 그려진 것은 부적절하다고 합니다. 다른 사람들은 미켈란젤로가 예수님을 수염이 없는 모습으로 그려서 너무 젊어 보이는 데다 반드시 있어야 할 위엄이 결여됐다고 말합니다. 그러니 수많은 이들이 비판하고 있는 셈이지요. 그러나 코르나로 추기경은 그 작품을 오랫동안 살펴본 후, 미켈란젤로가 이 인물들 중 단 한 명이라도 자기에게 그려준다면 그가 원하는 것은 무엇이든 주리라고 했습니다. 그리고 저는 코르나로 추기경이 옳다고 생각합니다. 이 같은 작품은 어느 곳에서도 볼 수 없습니다."

『위선자』(몰리에르의 『타르튀프』의 원형)의 저자인 아레티노는 미켈란젤로가 자기를 존경하지 않는다며 괘씸하게 여겼다. 그는 이 작품을 단번에 파괴하고자 음흉한 음모를 꾸몄다. 그는 "저주받은 자들의 치부에서는 화염이 불타올라야 하고, 축복받은 자들의 치부에서는 햇빛이 나와야 한다"라고 말했다. 전 유럽에 자자한 미켈란젤로의 명성이나 교황의 후원도 독실한 자들의 열성으로부터 〈최후의 심판〉을 지켜낼 수 없었다. 파울루스 3세의 후계자인 카라파가의 파울루스 4세는 화가 다니엘레 다 볼테라에게 아

스케르초, 혹은 육신의 고통 Scherzio, or the torments of the flesh, 1512년경 바티칸 박물관, 도리아—팜필리 컬렉션 로마 교황청이 항상 깊이 숨겨 보관하는 자화상이다.

74~7635

《최후의 심판》 중 '육체의 부활' 부분 저주받은 자들이 지옥으로 떨어지고 있다. 이들은 단 테의 「지옥편」에 나오는 묘사를 연상시킨다. 미켈란 젤로는 「지옥편」을 외우고 있었다. 이들에게 내려진 심판은 내면의 고통으로 괴로워하는 듯 보이는 인물 (76쪽)로 대표된다. 그 고통은 미술가 자신의 고통과 유사하다. 즉 절망과 회한, 육체적, 정신적 절멸에 대한 두려움이 느껴진다.

남색자에 대한 형벌 The punishment of the sodomites 비트코브스키가 프레스코를 모사

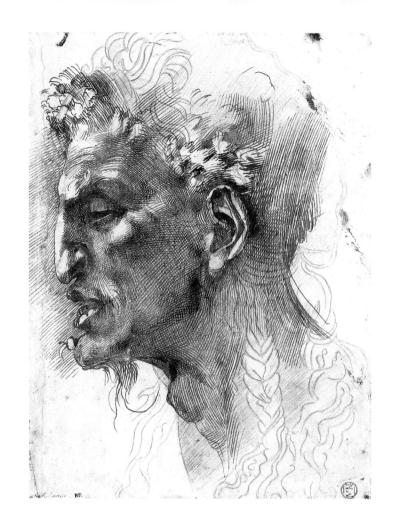

사티로스의 두상, 연도 미상 갈색 잉크, 28×21cm 파리, 루브르 박물관 데생 전시실

레티노가 수치심을 느끼게 만든 부분에 옷을 그려 넣으라고 명령했다. 볼테라는 명에 따랐고(1559~1560년), '브라게토네(바지 만드는 사람)'라는 별명을 얻었다. 미켈란젤로는 자신의 작품이 훼손되는 것을 태연하게 지켜보면서 경멸하듯 말했다. "교황 성하께이는 사소한 일이며 쉽게 바로잡을 수 있다고 전하시오. 성하께서는 오직 세상을 바로잡으시면 되오. 그림을 바로잡는 것은 쉽게 할 수 있는 일이니."

치부가리개에 관한 우스운 이야기는 제쳐두고, 〈최후의 심판〉의 진정한 주제는 문명의 함몰이다. 고통 받고 괴로워하는 인류는 도덕적, 지적 확신의 붕괴를 목격했으며, 두려움에 사로잡힌 채 세상이 끝나는 마지막 날 심판자이자 구원자인 예수의 보호 아래 죽은 이들이 부활하리라는 약속이 실현되기를 기다린다(피에르 루이지 데 베키).

이 작품은 또한 미술사의 전환점이 되었다. 이후 이런 작품은 나타나지 않았다. 처음 작품이 공개되자 이탈리아 전역과 유럽에서 방문객들이 몰려들었다. 이탈리아, 플랑드르, 프랑스와 독일의 미술가들이 시스티나 예배당으로 몰려와 부끄러운 기색도 없이 프레스코의 여러 부분을 베껴 갔다. 아레티노는 경쟁자의 대참패를 바랐지만, 미켈란젤로의 명성은 작품과 함께 계속 높아져만 갔다. 그리고 오늘날 그 명성은 말 그대로 세계

〈최후의 심판〉의 부분

성 바르톨로메오는 자신의 순교 형구를 휘두르는 모습으로 그려진 성인들의 무리 속에 있다. 산 채로 살갗이 벗겨진 그는 자신의 살가죽을 손에 들고 있 는데, 바로 거기에 미켈란젤로의 유명한 자화상이 그려졌다.

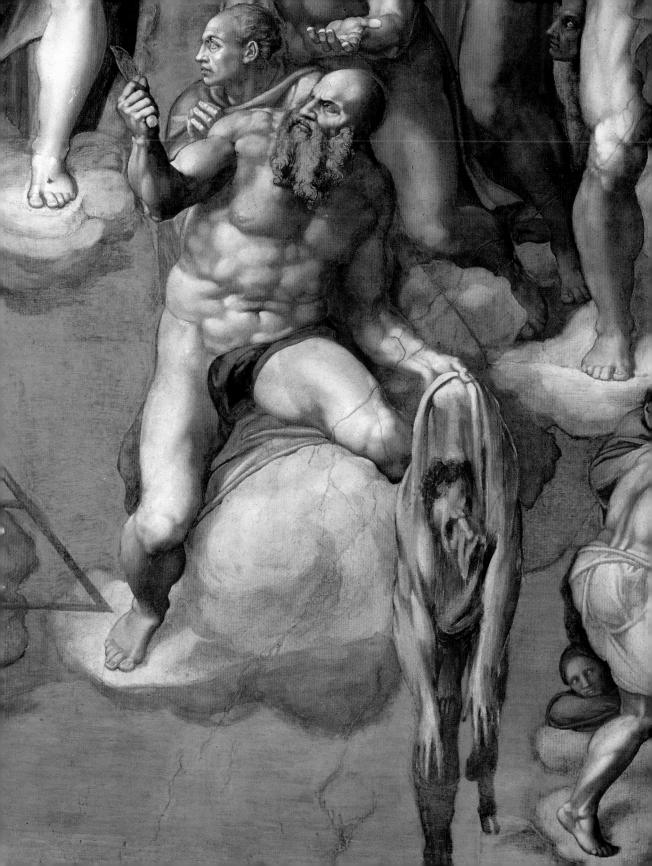

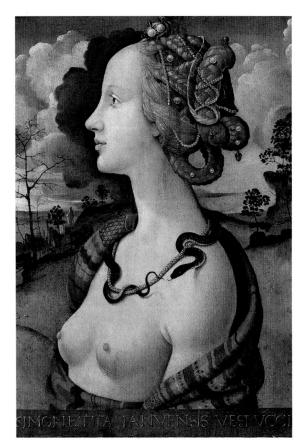

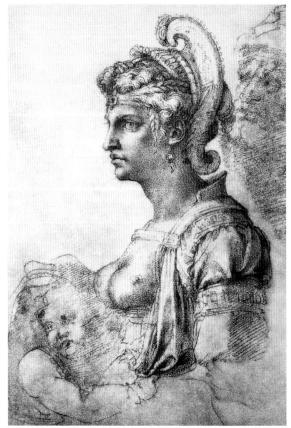

피에로 디 코시모

지모네타 베스푸치의 초상
Portrait of Simonetta Vespucci, 1480년경 패널에 유화, 57×42cm 샹티이, 콩데 박물관 이 초상화가 미켈란젤로의 〈클레오파트라〉(81쪽)에 영감을 준 것은 거의 확실하다

오른쪽 우의적인 인물 Allegorical figure, 1530년경 피렌체, 카사 부오나로티 바사리가 "신의 두상" 이라고 언급한 드로잉 중 하나 이다. 자세는 코시모의 그림과 동일하다. 미켈란젤로는 남성뿐 아니라 여성의 초상화도 그렸 고, 두 경우 모두 모델은 가르초니 중에서 선택했다.

81폭 클레오파트라 Cleopatra, 1533~1534년경 검은색 초크, 33.5×25cm 피렌체, 우피치 미술관 적인 것이 되어, 일본인들이 이 작품의 복원을 맡기도 했다. 바사리는 이 작품의 놀랄 만한 반향을 예견했다. 그는 이렇게 썼다. "이 숭고한 작품은 우리 미술의 본보기로 쓰여야 한다. 신의 뜻이 세상에 임하여 이 작품을 내리셨고, 땅 위의 몇몇 인간에게 부여된 능력이 얼마나 대단한지를 보여주셨다. 가장 뛰어난 소묘화가들도 이 대담한 윤곽선과 놀랄 만한 단축법을 보고 몸을 떨었다. 이 천상의 작품 앞에 서면 감각이 마비되며, 오직 이전의 작품들이 어떠했을지, 이후에 만들어질 작품들이 어떠할지 자문할 수 있을뿐이다."

그러면 율리우스 2세의 무덤은 어떻게 되었을까? 1542년 미켈란젤로는 교황의 상속자와 여섯 번째이자 최종 계약을 맺었다. 그는 〈모세〉를 비롯해 세 작품의 소유권을 넘겨주고 1400에퀴를 되돌려주었다.

그의 일생을 지배하던 악몽은 끝이 났다. 손해는 우리의 몫이다. 만약 그의 꿈이 실 현되었더라면 시스티나 예배당 그림 같은 대작이 조각에서도 나타났을 것이다.

그러나 시스티나 예배당의 '예언자'들 중 어느 그림도 〈모세〉의 빼어난 완벽성에 필적하지 못한다. 이 조각상은 마법의 거울처럼 예술가의 눈앞에 그 자신의 영혼을 보여주었다. 영혼의 분노와 그것을 정복한 강철 같은 의지가 이토록 균형을 이룬 대작은 어디에도 없다. 폐허가 된 이 계획에서 남아 있는 다른 작품들에 관해서는 침묵하는 것이 최선이다.

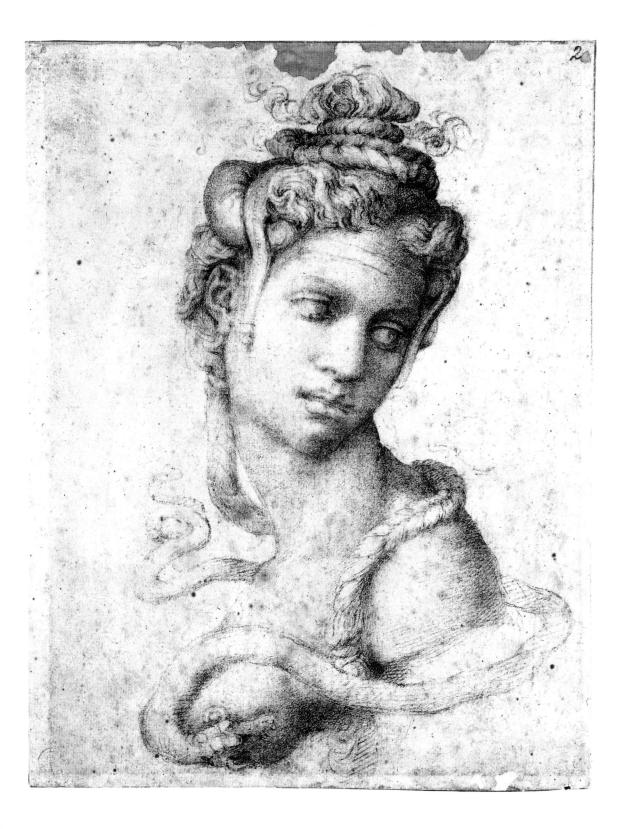

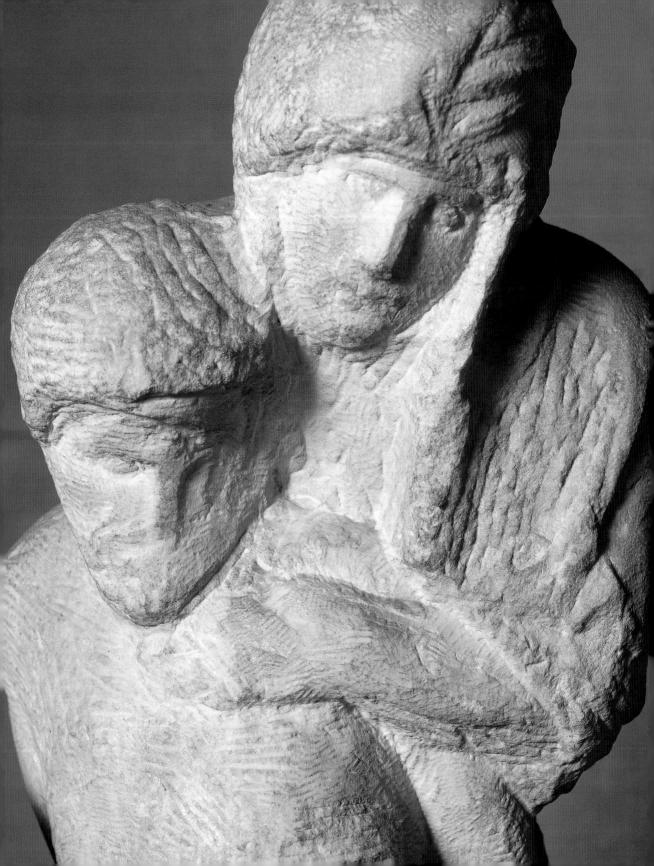

신의 영광 1547~1564

1547년 비토리아 콜론나가 세상을 떠났을 때, 미켈란젤로는 깊은 슬픔에 빠져 콘디비의 말대로라면 "미친 사람" 같았다. 콘디비는 미켈란젤로는 "그녀의 눈썹이나 얼굴에 입을 맞추지 못하고 고작 손에만 입을 맞춘 채 세상에서 떠나보내는 것보다 큰 아픔은 겪어본 적이 없었다"라고 덧붙였다.

미켈란젤로는 이제 72세였다. 그는 담석을 앓고 있었고 일생을 통해 저지른 '엄청 난 실수', 다시 말해 "예술을 우상이자 전제 군주로 만들어버린 맹목적인 상상력"에 대한 후회로 괴로워했다. 그리하여 그의 영혼은 오직 "우리를 끌어안기 위해 십자가 위에서 팔을 활짝 벌리고 있는 신의 사랑"만을 바라보았다. 그가 추구한 유일한 영광은 신의 영광이었다. 생의 마지막 20년 동안 창작한 시, 회화, 조각과 건축 작품의 목표는 하나였다. 그것은 바로 신의 성전을 세우는 일이었으며, 그중 최고의 작품은 산피에트로 대성당이었다. 그는 1557년 조카 리오나르도 부오나로티에게 보낸 편지에서 "나를 비롯해 많은 사람들이 이 일은 하느님이 내게 주신 일이라고 생각한다. 난 이 일을 피하고 싶지 않아. 왜냐하면 나는 하느님에 대한 사랑으로 봉사하며, 하느님에게 나의 모든 희망을 걸었기 때문이지"라고 밝혔다

성 파울루스의 말처럼 "육체의 충동"에서 벗어난 미켈란젤로는, "더 이상 인간의 아름다움을 응시하거나 재창조함으로써 어떤 식으로든 신에게 이를 수 있을 것이라고 믿지 않았다. 그는 미에 기반을 둔 예술과 초기의 '사랑에 대한 헛된 생각'을 버리기에 이르렀다."(피에르 레리스) 미켈란젤로는 '메아 쿨파(자신의 과오)'에 대해 이렇게 썼다.

"내 인생의 여정은 연약한 배를 타고, 폭풍우 휘몰아치는 바다를 거쳐 마침내 모든 이가 도착하는 항구에 이르렀습니다. 모든 사람들은 이곳을 지나야 하지 요. 잘한 것이든 잘못한 것이든 자신들의 모든 행실을 적은 명부와 설명서를 제출해야 하는 곳입니다.

이제야 나는 예술을 우상이자 전제 군주로 여기게 만든 맹목적인 상상력이 얼마나 잘못된 것이었는지를 깨닫습니다. 이 상상력 때문에 나는 해로운 모든 것을 바라게 되었으니까요.

공허하지만 행복했던, 사랑에 대한 나의 예전의 생각은 어떻게 변해갈까요? 나는 이제 두 죽음*을 향해 가고 있습니다. 하나의 죽음은 확신할 수 있지만,

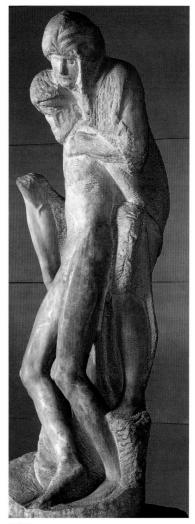

위화 82쪽 론다니니 피에타 Rondanini Pietā, 미완성, 1564년 대리석, 높이 195cm, 밀라노, 스포르체스코성

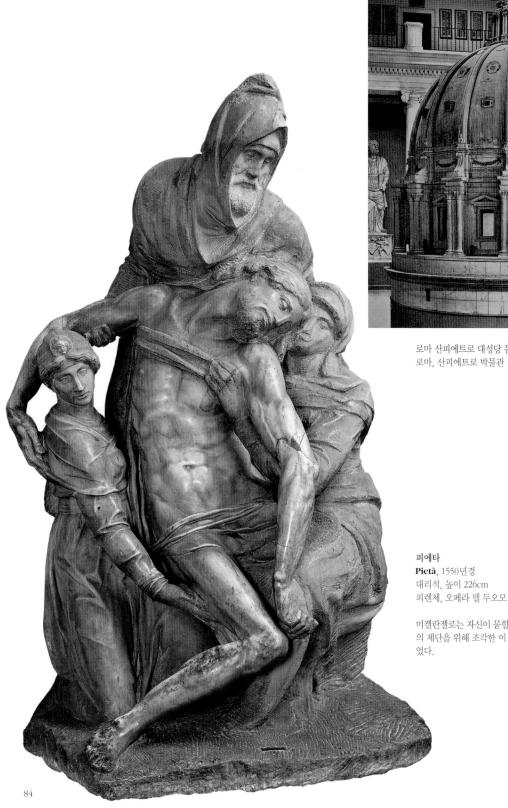

로마 산피에트로 대성당 돔의 나무 모형, 1561년

Pietà, 1550년경 대리석, 높이 226cm 피렌체, 오페라 델 두오모 박물관

미켈란젤로는 자신이 묻힐 것이라고 생각했던 교회 의 제단을 위해 조각한 이 군상에 자화상을 집어 넣

위

미켈란젤로의 산피에트로 대성당 설계도를 에티엔 뒤페라크가 판화로 제작. 파리, 국립도서관 판화 전시실

오른쪽

미켈란젤로가 다시 설계한 로마의 카피톨리니 언덕

또 다른 죽음은 나를 두렵게 합니다.

회화도 조각도 더 이상 나의 영혼을 달래지 못합니다. 나의 영혼은 이제 십자가 위에서 우리를 껴안기 위해 두 팔을 활짝 버리고 있는 신의 사랑을 향해 있습니다."

-- 『미켈란젤로: 시』, 크리스토퍼 라이언 번역, J. M. 덴트, 1996 *두 죽음: 육신의 죽음과 영혼의 저주 — 피에르 레리스의 주석

노장 미켈란젤로는 결코 나이 때문에 쇠약해지지 않았다. 육체와 정신의 강인함은 여전했다. 바사리는 이렇게 말했다. "그의 천재성과 힘은 창조를 요구했다. 그는 대리석 덩어리를 내리쳐서 실물보다 큰 네 명의 인물을 깎았다. 그 가운데 죽은 예수가 있었다 (84쪽 〈피에타〉, 니코데무스로 표현된 미켈란젤로의 자화상 세부는 89쪽). 그는 시간을 보내고 즐기기 위해 일을 했다. 그리고 그의 말로는 끌을 잡고 일하는 육체적 활동이 건강을 유지해주기 때문에 일을 한다고 했다." 미켈란젤로는 거의 잠을 자지 않고 밤낮으로 일을 했다. "그는 튼튼하고 두꺼운 종이로 손수 모자를 만들어, 불을 밝힌 양초를 머리 한가운데에 꽂아서 쓰고 다녔다. 그래서 두 손을 자유롭게 쓰면서 자신이 하는 작업을 볼 수 있었다." 그 나이에도 미켈란젤로는 여전히 "돌덩어리를 부술 듯한 기세로 대리석을 조각했다. 그는 커다란 조각들을 3~4인치의 두께로 단 한번에 잘라냈으며, 남아 있는 덩어리는 형태의 윤곽선과 거의 일치했다. 따라서 머리카락 한 올만큼만 더 잘라내도 전체를 망쳐버릴 위험이 있었다."

실제로 그러한 일이 〈피에타〉에 일어났다. 이 작품은 부서져버렸는데, 대리석 덩어리가 단단하고 화산암 찌꺼기가 너무 많았기 때문이거나 미켈란젤로가 자신의 작품에

《포르타 피아》 습작, 1561년경 검은색 초크, 갈색 잉크, 붓, 갈색 수채, 흰색 구아슈, 44.2×28.1cm 피렌체, 카사 부오나로티 교황이 계획한 주변 지역 새 단장을 위한 설계 일부 의 습작이다.

87零

성모와 니코데무스 사이에 있는 십자가에 못 박힌 그리스도 Christ crucified between the Virgin and Nicodemus, 1552~1554년경 검은색 초크, 갈색 수채와 백분, 43.3×29cm 파리, 루브르 박물관 데생 전시실 "하느님께 가기 위해서는 이 기둥을 통과해야 한다."(폴 발레리) 만족하지 못했기 때문이다. 그는 인내심을 잃고 작품을 짓뭉개버렸다. 하인 안토니오가 끈질기게 달라고 간청하지 않았다면 완전히 부수어버렸을 것이다. 이 작품은 후에 미켈 란젤로의 친구인 피렌체의 조각가 티베리오 칼카니가 복원했고, 몇몇 부분도 완성했다.

미켈란젤로에게 조각이란 돌덩이 안에 존재하는 것이었다. 예술가의 일은 거기서 육체를 끄집어내는 것뿐이었다. 젊은 시절 〈다윗〉을 조각할 때, 그의 천재성은 열정적 인 동시에 변덕스러웠다. 그는 맹렬한 기세로 돌덩이에 밑그림을 그리고는 갑자기 흥미 를 잃어 완성하지 못하곤 했다. 그러나 그의 마지막 조각들이 미완성인 것은 다른 까닭 이다. 미켈란젤로는 아직 거친 상태인 채석장의 돌덩어리로부터 대단히 강렬한 감정을 끄집어낼 수 있었다. 〈피에타〉(84쪽)와〈론다니니 피에타〉(82~83쪽)는 한층 인간적이 며, 영혼에 직접 말을 건다. 이 작품들은 고통과 사랑의 복합체이다. 미켈란젤로는 두건

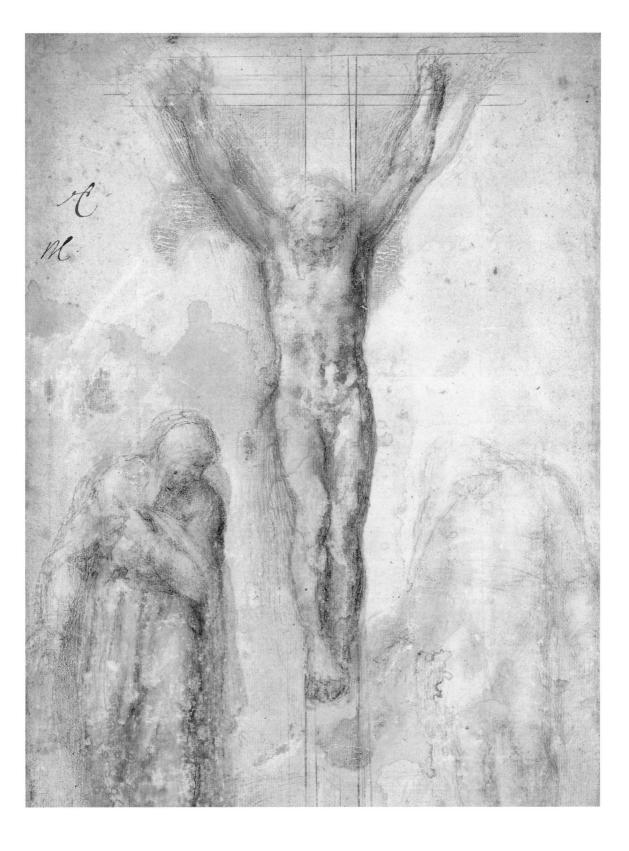

"이 세상의 겉치레가 신을 묵상하기 위해 주어진 시간을 나에게서 앗아갔다. 나는 신의 은총을 무시했을 뿐 아니라, 그 겉치레로 인해 은총의 결핍을 넘어 죄를 향하게 되었다.

다른 사람들을 현명하게 만드는 것이 나를 눈면 바보로 만들었고, 내 삶의 과오를 느리게 깨닫도록 만들고 말았다. 희망은 시든다. 그러나 당신에 의해 이기적인 사랑에서 자유로워지기를 바라는 나의 욕망은 강해진다.

제가 천국으로 오르는 길을 반으로 줄여주소서, 신이시여. 그래도 그 절반을 오르기 위해 저는 당신의 도움이 필요합니다.

이 세상의 모든 가치와 제가 경외하고 꿈꾸는 이 세상의 모든 아름다움을 미워하게 해주소서, 그리하여 죽음 앞에서 영원한 삶을 얻을 수 있도록."

미켈란젤로(루도비코 베카델리에게 보낸 소네트, 1555년 3월, 288)

『미켈란젤로: 시』, 크리스토퍼 라이언 번역, J. M. 덴트, 1996 을 쓴 노인(89쪽)으로 자신을 표현함으로써 또 한 번 완전히 모습을 드러냈다. 그는 깊은 애수와 부드러움이 담긴 표정으로 죽은 구세주의 몸을 받치고 있다.

'신의 영광'에 헌신하기 위해, 미켈란젤로는 일련의 작품에 착수했다. 이 작품들은 16세기 후반기 건축의 전환점이 되었다. 다시금 그는 비율의 추상적인 체계보다 인체해 부학에 대한 해박한 지식과 움직이는 신체의 역동적이고 표현적인 개념에 더 많이 의존해 작업했다. 그는 "건물의 뼈대를 구성하는 요소들이 인체의 팔다리와 유사하다는 것은 확실하다. 인체를 재현할 수 있고 해부학에 정통한 사람만이 건축에 관해 언급할 수 있다"라고 썼다.

이와 같은 능력이 부족한 이들은 미켈란젤로가 로마에 있는 산피에트로 대성당(84 쪽)과 카피톨리니 언덕의 광장(85쪽)을 완성하지 못하도록 음모를 꾸몄다. 미켈란젤로 는 매우 화가 났지만 교황의 지원에 힘입어 두 작품을 모두 완성해냈다. 그런데 교황을 포함한 모든 사람들을 화나게 한 것은 미켈란젤로가 철저히 비밀리에 작업을 진행한다. 는 점이었다. 산피에트로 대성당의 후진(後陣)이 완성되었을 때도 그는 궁륭에 대한 계 획을 여전히 비밀에 부쳤다. 바사리의 기술에 따르면 추기경이 이에 대해 물었을 때 미. 켈란젤로는 이렇게 대답했다. "추기경님이나 어느 누구에게도 제가 무엇을 할 수 있고. 무엇을 할 것인가에 대해 말할 필요는 없지요. 추기경님의 임무는 장부를 확인하고 도 둑맞은 것이 없는지를 살피는 것입니다. 건물을 짓는 것은 저의 소관입니다." 그러고 나 서 그는 교황 율리우스 3세에게 몸을 돌려, "성하, 제가 고통의 대가로 무엇을 얻는지 보 십시오. 제가 감내한 어려움이 제 영혼에 유익하지 않다면 이 모든 것은 시간과 노력의 낭비일 뿐입니다"라고 덧붙였다. 교황은 미켈란젤로를 사랑했기에 그의 어깨에 손을 얹 고 "자네의 육체도 영혼도 승리자일세, 걱정하지 말게"라고 말했다. 그를 방해하려는 여 러 시도에도 불구하고 미켈란젤로는 자신의 "계획이 무산될 수도 수정될 수도 없을 때 까지. 그리고 모든 못된 작자들이 바라는 대로 도둑들이 다시 작업에 착수할 수 없을 때 까지" 로마에 머물렀다.

1564년 2월 12일 미켈란젤로는 하루 종일 〈피에타〉에 매달렸다. 14일에는 열이 나기 시작했다. 그는 89세였고, 비가 왔는데도 불구하고 들판에서 말을 탔다. 그는 16일까지도 침대에 눕기를 거부했다. 그리고 18일에 세상을 떠났다. 비서인 다니엘레 다볼테라, 그리고 충실한 친구이자 영감의 원천이었던 톰마소 데이 카발리에리가 그의 곁을지켰다. 교황은 미켈란젤로를 산피에트로 대성당에 묻기를 원했지만, 그는 "죽으면 피렌체로 돌아가고 싶다. 살아서는 돌아갈 수 없었으니"라고 소망을 표현한 적이 있었다. 그리하여 1564년 3월 10일, 그는 자신이 태어난 고향으로 되돌아갔다. 산타크로체 교회의 성구보관실에서 관이 열렸다. 미켈란젤로의 몸은 마치 잠을 자고 있는 듯 흐트러짐이 없었다. 그는 검은색 다마스크 옷을 입고 있었다. 머리에는 고풍스러운 펠트 모자를 쓰고, 발에는 박차가 달린 장화를 신고 있었다. 그는 살아 있을 때처럼 죽어서도 완전한 복장을 갖추고 있었다. 마치 당장 일어나 일을 하러 갈 듯한 모습이었다.

동시대에서 소외된 채 천재의 고독 속에서 거장으로 남아야 했던 것은 미켈란젤로에게 떨어진 저주였다. 특히 근대 미술가들은 그가 자연의 모방을 너무 중시했다고 비판했다. 페르낭 레제는 "근육을 모방하는 미켈란젤로식 능력은 예술의 진보나 위계질서에 아무것도 가져다주지 못한다"라고 했다. 그러나 이 모든 비판이나 논쟁을 넘어서서, 그의 업적은 여전히 남아 있다. 공포와 경외심을 자아내는 것은 혜성의 타고난 권리이다. 그 찬란한 장관에 연약한 눈은 멀어버릴지도 모른다.

89쪽

〈피에타〉의 부분, 1550년경

미켈란젤로는 말년에 이 조각을 제작했다. 이 작품 은 어머니와 아들이 인류를 구원하기 위해 고통 속 에서 하나가 된 모습을 보여준다.

미켈란젤로가 세상을 뜨던 해, 바사리는 리오나르 도 부오나로타에게 이 〈피에타〉에 대해 "·····그리 고 그는 자기 자신을 노인으로 표현했다"라고 썼 다. 전해지는 이야기에 따르면, 니코데무스는 조각 가였으며 루카 대성당의 '볼토 산토(성스러운 얼 굴')를 제작했다.

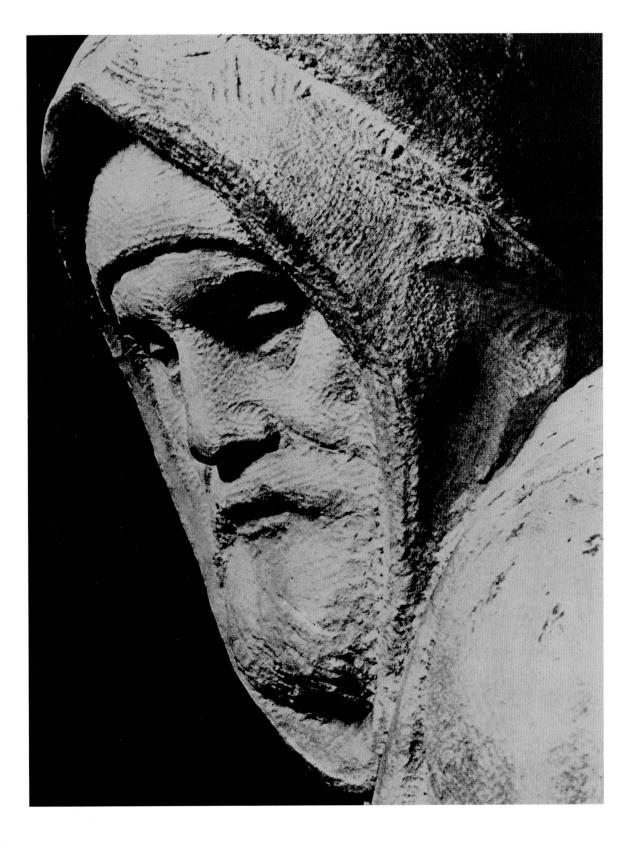

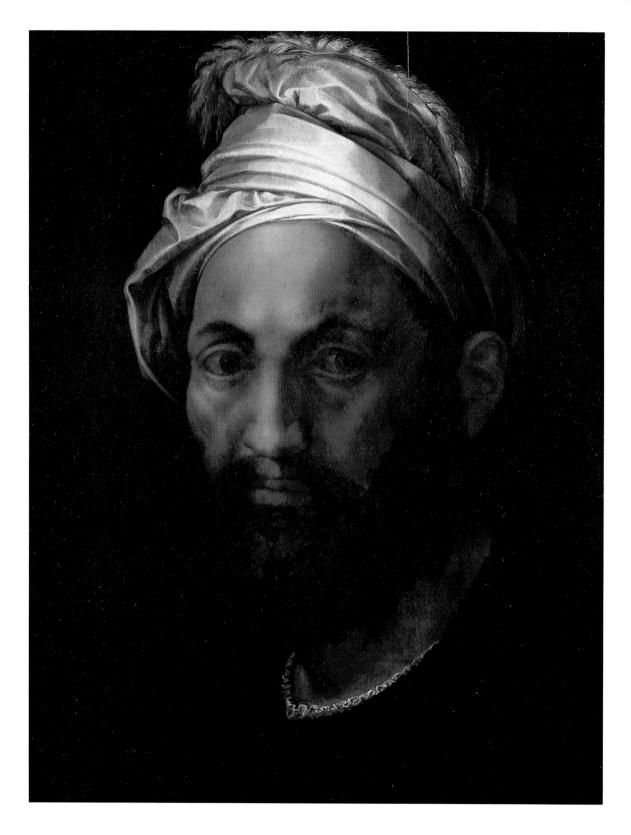

연보

Mich Cag mio lo

90조

줄리아노 부자르디니(?)

터번을 쓴 미켈란젤로의 초상 Portrait of Michelangelo in a turban

패널에 유화, 49×36.4cm 파리, 루브르 박물관

줄리아노 부자르디니 〈타번을 쓴 미켈란젤로의 초상〉의 부분, 캔버스에 유화, 55.5×43.5cm 피렌체, 카사 부오나로티

마르첼로 베누스티 시스티나 예배당에서 작업할 때의 미켈란젤로의 초상 Portrait of Michelangelo at the time of the Sistine Chapel 1535년경, 피렌체, 카사 부오나로티

미켈란젤로

1475 3월 6일 카프레세에서 출생.

1488 기름란다요의 작업실에서 도제 생활.

1489 '메디치 카시노'에 들어감

1490~1492 비아 라르가에 있는 로렌초 데 메디 치궁에서 지냄.

1494 10월~1495 11월 베네치아와 볼로냐에 체류. **1496** 6월 25일 로마로 출발.

1498 8월~1499 산피에트로 대성당 〈피에타〉 제작.

1501 8월 16일 시뇨리아 광장에 세울 대리석 조각 〈다윗〉을 주문받음.

1503 피렌체에서 12사도상을 주문받음. 그러나 1505년에 취소됨.

1504 〈피티 톤도〉, 〈타데이 톤도〉, 그리고 〈도니 톤도〉를 제작.

1505 교황 율리우스 2세가 자신의 무덤을 의뢰함.

1506 11월 21일 볼로냐에서 율리우스 2세가 산페 트로니오 교회 파사드의 청동 조각을 주문.

1508 4월 로마 시스티나 예배당 천장화 장식 착수.

1508~1512 시스티나 예배당 프레스코 제작. 1512년 10월 31일에 공식적으로 공개됨.

1518 1월 19일 산로렌초 교회 파사드 계약(완성 되지 못함).

1519 메디치가의 무덤을 의뢰받음.

1524 피렌체에 있는 라우렌치아나 도서관 설계. 로렌초 데 메디치의 무덤에 〈황혼〉과 〈새벽〉 제작.

1526 줄리아노 데 메디치의 무덤에 〈낮〉과 〈밤〉 제작.

예술

1482 휘고 반 데르 후스 사망

1483 라파엘로 출생.

1489(?) 코레조 출생.

1490(?) 티치아노 출생.

1494 기를란다요 사망. 로소 탄생. 뒤러의 첫 번째 베네치아 여행.

1497 소(小)홀바인 출생.

1499 알도 마누치오가 프란체스코 콜론나의 『히 프네로토마키아 폴리필리』를 출판함

1502~1503 브라만테가 로마 산피에트로인몬타리오 교회에 템피에토 제작.

1502~1510 앙부아 추기경을 위한 가용성 완공

1503 파르미자니노 출생. 브라만테가 벨베데레 빌라의 파사드 제작.

1504 레오나르도 피렌체 방문

1504/1505 프리마티초 출생.

1505 뒤러 베네치아 방문.

1506~1509 에라스무스 이탈리아 여행.

1508 안드레아 팔라디오 출생.

1509~1511 라파엘로 교황 집무실 벽화 제작.

1510(?) 장 구종 출생.

1510 보티첼리와 조르조네 사망.

1511 조르조 바사리 출생.

1514 브라만테 사망(1445년 출생). 뒤를 이어 라파엘로가 산피에트로 대성당 책임 건축가가 됨.

1515~1516 아리오스토 『성난 오를란도』발표.

1516 히에로니무스 보스와 조반니 벨리니 사망.

정치와 종교

1492 피렌체에서 위대한 자 로렌초 사망.

1494 프랑스의 이탈리아 원정.

1498 루이 12세가 프랑스 왕으로 즉위. 사보나롤 라 사망.

1500 카를 5세 출생.

1503 줄리아노 델라 로베레가 교황 율리우스 2세로 선출됨.

1507 로마 산피에트로 대성당의 건축을 위해 면 벌부 판매.

1509 아냐델로 전투에서 프랑스 승리.

1510 루터 로마 여행.

1512 루이 12세가 밀라노 점령.

1512~1517 제5차 라테란 공의회.

1513 레오 10세(로렌초 데 메디치의 아들)가 교황 으로 선출됨.

1515 프랑수아 1세가 프랑스 왕이 됨. 마리냐노 전투에서 프랑스 승리.

1516 레오 10세와 프랑수아 1세 간에 볼로냐 협정 체결

1517 루터가 비텐베르크 예배당 문에 면벌부 발행에 맞서는 95조 반박문을 붙임.

1519 카를 5세가 신성로마제국 황제로 선출됨.

1520 루터 파문됨

1521 하드리아누스 6세 교황으로 선출됨.

1523 줄리아노 데 메디치가 클레멘스 7세로 하드리아누스 6세를 계승함.

1527 카를 5세의 제국 군대가 로마를 침략. 메디 치가의 몰락에 이어 피렌체 공화국이 재건됨.

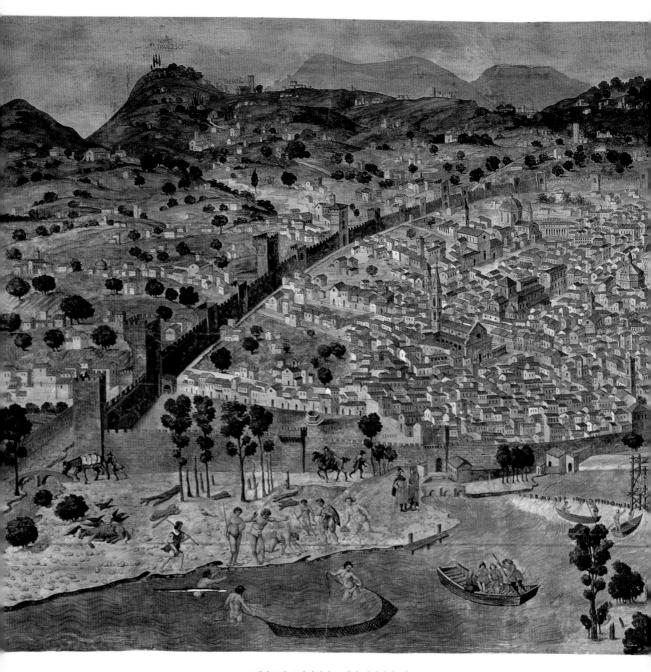

스테파노 부온시뇨리 성벽에 둘러싸인 피렌체 전경

View of Florence, known as La Catena, 1470~1490년 피렌체 코메라 박물관 르네상스의 요람이었던 도시의 전경이다. 아르노 강 북쪽에는 성벽으로 둘러싸인 구시가지가 있고, 그 위로 브루넬레스키의 돔이 솟아 있다. 강 남쪽에는 피터궁, 산타마리아델카르미네, 그리고 1172년에 세워진 벽 안쪽에 교외 주택지가 있다.

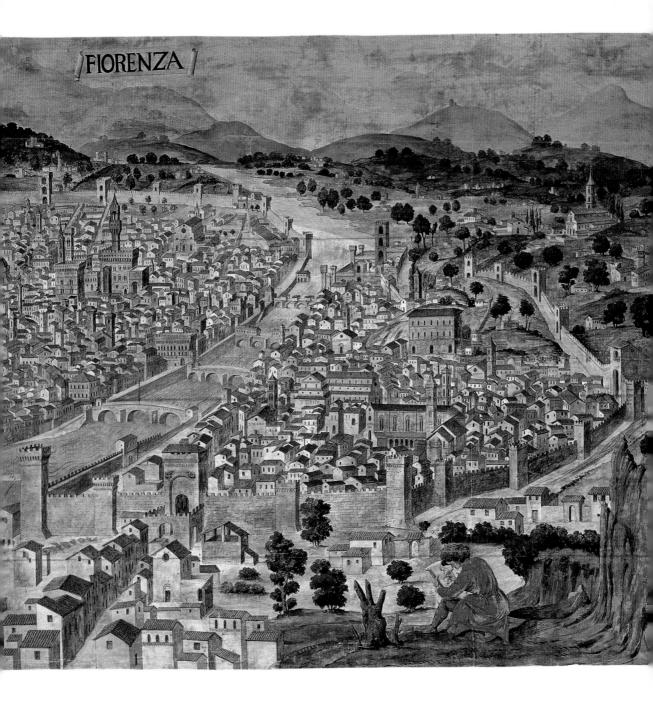

다니엘레 다 볼테라

미켈란젤로의 흉상

Bust of Michelangelo, 1565년

피렌체. 카사 부오나로티

계율의 승인

The Confirmation of the Rule, 1485년경 프레스코

피렌체, 산타트리니타 교회, 사세티 예배당 왼쪽으로 보이는 베키오궁 앞에 나중에 다윗 상이 세워졌다. 맞은편에 있는 라우치 로지아는 아직 조 각들로 채워지지 않았다.

1532 로마에서 톰마소 데이 카발리에리를 만남.

1534 시스티나 예배당의 〈최후의 심판〉을 위한 밑 그림

1535 파울루스 3세가 미켈란젤로를 교황청 책임 건축가, 조각가, 화가로 임명,

1537 리돌피 추기경을 위해 부루투스의 흉상(피 렌체, 바르젤로) 제작.

1541 〈최후의 심판〉 완성, 파울리나 예배당 장식.

1545 파울리나 예배당에 〈사울의 개종〉 완성.

1546 〈성 베드로의 처형〉(파울리나 예배당) 착수, 1550년에 완성, 9월, 교황이 산피에트로 대성당 공 사를 맡김, 12월, 돔의 첫 모형을 제작.

1547 산피에트로 대성당의 두 번째 모형 제작.

1550 피렌체 대성당에 〈피에타〉 제작, 1555년 고 의로 부숨

1555 〈론다니니 피에타〉 미완성.

1557 산피에트로 대성당의 세 번째 설계.

1561 산피에트로 대성당의 네 번째 모형.

1563 피렌체에 아카데미아 델 디세뇨 설립.

1564 2월 18일 사망.

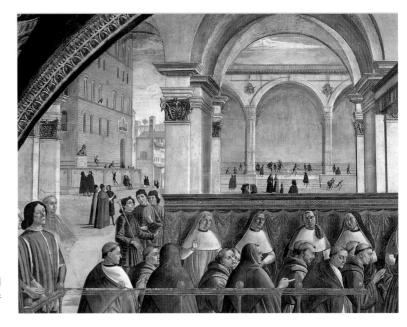

1518 틴토레토 출생

1519 레오나르도 다 빈치 사망.

1520 라파엨로 사맛

1523 헤라르트 다비트 사망.

1525(?) 대(大)브뢰헬 출생.

1526 줄리오 로마노가 만토바의 테 궁전 건축.

1528 그뤼네발트와 뒤러 사망. 베로네세 출생.

1529 안드레아 산소비노 사망. 조반니 다 볼로냐 출생.

1532 프랑수아 라블레 「팡타그뤼엘」 발표.

1534 코레조 사망.

1533~1540 로소가 퐁텐블로의 프랑수아 1세 미술관 장식.

1536 에라스무스 사망(1465년 출생).

1540 파르미자니노와 로소 사망

1541 엘 그레코 출생.

1543 소(小)홀바인 사망.

1546 줄리오 로마노 사망.

1549 뒤 벨레 『프랑스어의 옹호와 선양』 발표.

1546~1558 피에르 레스코가 루브르 궁전의 쿠르 카레를 지음.

1550 바사리의 『예술가 열전』 초판 발행.

1555~1560 장 뷜랑 에쿠앙성 건축.

1555 로도비코 카라치 출생.

1560 안니발레 카라치 출생.

1529 프랑스와 신성로마제국 간에 캉브레 평화조약 체결.

1530 피렌체 공화국 몰락.

1534 예수회 설립. 파르네세가 출신의 파울루스 3 세 교황 선출. 영국의 왕이 영국 교회의 수장이라 는 수장령이 선포됨.

1537 1월 6일 피렌체 공작 알레산드로 데 메디치 암살.

1538 영국의 헨리 8세 파문됨.

1545~1563 트리엔트 공의회.

1546 루터 사망.

1547 프랑수아 1세의 죽음, 아들 앙리 2세가 왕위 계승.

1550 율리우스 3세 델 몬테가 교황으로 선출됨.

1555 율리우스 3세 사망. 교황 마르켈루스 2세의 통치. 카라파가 출신의 교황 파울루스 4세 선출.

1556 카를 5세 퇴위.

1558 카를 5세 사망.

1559 피우스 4세가 교황으로 선출됨. 프랑수아 2 세가 프랑스 왕으로 즉위.

1560 샤를 9세가 프랑스 왕으로 즉위.

1564 칼뱅 사망.

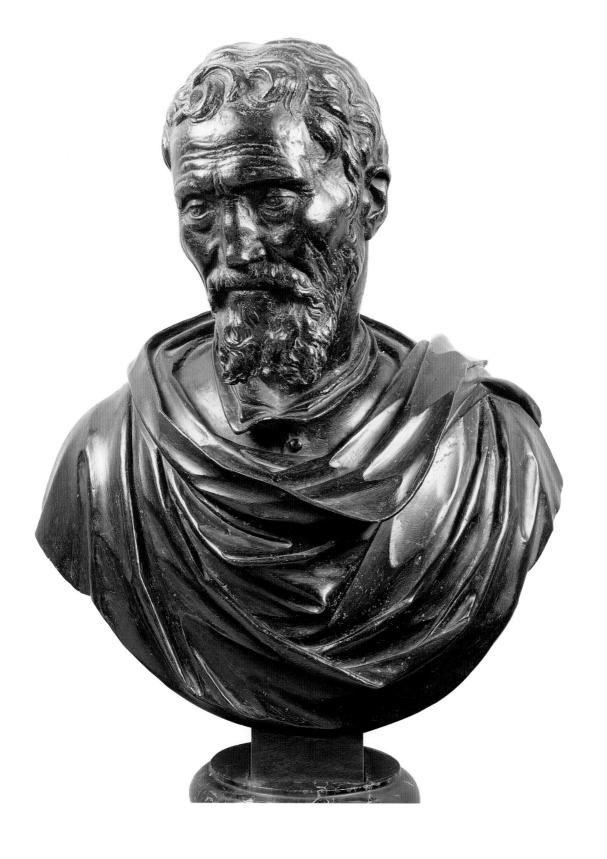

도판 출처

The publishers and the author would like to thank those museums, archivists, collectors and photographers who have supported them in producing this work.

In addition to those persons and institutions cited in the legends to the pictures, the following should also be mentioned:

Alinari, Florence: 92, 93 Alinari-Giraudon, Paris: 7, 8 centre, 11 above, 12 right, 16 left, 48, 50, 51, 54, 55, 84, 94 Artephot, Nimatallah, Paris: 82, 83 Corutesy of the Fogg Art Museum, Harvard University Art Museums, Gifts for Special Uses Fund: 1

© Bridgeman Art Library, London: 4, 38 By kind Permission of the Earl of Leicester and Trustees of the Holkam Estate, Norfolk: 21 above

Giraudon, Paris: 80 left, 81 Robert Hupka: 17, 18 left Lauros-Giraudon, Paris: 56 below

© 1995 The Metropolitan Museum of Art, New York: 43

Reproduced by courtesy of the Trustees, The National Gallery, London: 15 left, 19

© Photo RMN, Paris, R. G. Ojeda: 16 left, above

© Photo RMN, Paris, G. Blot/C. Jean: 18 right © Photo RMN, Paris, C. Jean: 52 right, 53 left

© Photo RMN, Paris, C. Jean: 32 right, 33 le © Photo RMN, Paris, Michèle Bellot: 53 below right

© Photo RMN, Paris, G. Blot: 53 above centre, 78, 87, 90

〈이누디〉 습작들, 1509년경

© Photo RMN, Paris: 53 above right © The Royal Academy of Arts, London: 13 left

The Royal Collection © Her Majesty Queen Elizabeth II, Windsor: 61, 62, 63
Scala, Istituto Fotografico Editoriale S.p.A.,
Antella (Firenze): cover, 6, 10, 11 below, 12
left, 14, 15 right, 56 centre, 58 below, 60, 86, 91, 95, back cover

© Teylers Museum, Haarlem: 2, 20, 39 Photo Vatican Museums, Rome: 22, 24, 25, 26, 27, 28, 29, 30-31, 32, 33, 34-35, 36, 37, 40-41, 42, 44-45, 46, 47, 64, 67, 68-69, 70, 71, 72, 73, 74-75, 76, 79

The author would also like to thank Bea Rehders and Veronica Weller for their indispensable assistance with picture research.

인명 찾아보기

기를란다요, 도메니코 Ghirlandaio, Domenico (1449-1494): 12 기욤, 장-바티스트-클로드-외젠 Guillaume, Jean-Baptiste-Claude-Eugène (1822-1905): 38

도나텔로 Donatello (1386~1466): 12, 13, 16 뒤러, 알브레히트 Dürer, Albrecht (1471~1528): 23

라파엘로 Raphael (1483~1520): 10, 21, 25 레오 10세(조반니 데 메다치) Leo X(Giovanni de' Medici) (1475~1521): 49, 54, 55, 58 레오나르도 다 빈치 Leonardo da Vinci (1452~1519): 10, 15, 18, 21, 23 로렌초 데 메다치 Lorenzo de' Medici (1449~1492): 13, 49, 58 돌랑, 로맹 Rolland, Romain (1866~1944): 21, 26, 32, 49, 61, 62, 77

바르키, 베네데토 Varchi, Benedetto (1503~1565):

만테냐, 안드레아 Mantegna, Andrea (1431~1506): 16

9 23 바르톨로메오 프라 Bartolomeo, Fra (1472~1517): 바사리, 조르조 Vasari Giorgio (1511~1574): 7, 38, 49, 50, 61, 62, 80, 85, 88 베르톨도, 조반니 디 Bertoldo Giovanni di (1420~1491): 12 보티첼리, 산드로 Botticelli, Sandro (1444/45경~1510): 10 볼테라, 다니엘레 다 Volterra, Daniele da (1509경~1566): 69, 77, 78, 88 브라만테, 도나토 Bramante, Donato (1444~1514): 24, 25 브론치노, 아뇰로 Bronzino, Agnolo (1503~1572): 브루넬레스키, 필리포 Brunelleschi, Filippo (1377~1446): 92 빌라니, 조반니 Villani, Giovanni (1275~1348): 21

사보나룔라, 지룔라모 Savonarola, Girolamo (1452-1498): 14, 15, 16 사르토, 안드레아 델 Sarto, Andrea del (1486~1530): 21 상갈로, 줄리아노 다 Sangallo, Giuliano da (1445경~1516): 32, 38 스탕달 Stendhal (1783~1842): 32 시뇨델리, 루카 Signorelli, Luca (1445경~1523): 16, 21

아레티노, 피에트로 Aretino, Pietro (1492~1556): 77, 78 율리우스 2세 Julius II (1443~1513): 13, 23~25, 38, 46, 49, 50, 55, 61, 77, 80 윤리우스 3세 Julius III (1487~1555): 88

첼리니, 벤베누토 Cellini, Benvenuto (1500~1571): 21

카르통(샤롱통), 양계량 Quarton(Charonton), Enguerrand (1410경~1461 이후): 16 카발리에리, 톰마소 데이 Cavalieri, Tommaso dei : 9, 61, 62, 65, 66, 88 콘디비, 아스카니오 Condivi, Ascanio (1525~1574): 16, 24, 32, 38, 49, 71, 83 콜론나, 비토리아 Colonna, Vittoria (1492~1547): 65, 66, 71, 83 클레멘스 7세(줄리오 데 메디치) Clement VII(Giulio de' Medici) (1478~1534): 58, 72

톨네, 샤를 드 Tolnay, Charles de (1899?~1981): 50, 54, 72

파울루스 3세 Paul III Farnese (1468~1549): 72, 77 파울루스 4세 Paul IV Carafa (1476~1559): 69, 77 페루지노 Perugino (1450경~1523): 21, 72 핀투라키오 Pinturicchio (1454~1513): 21

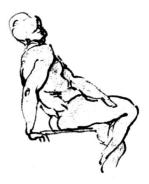